U0004738

為了華格納，行走半個地球

華格納 200 周年誕辰紀念 尼貝龍指環之旅

蘇曼 著

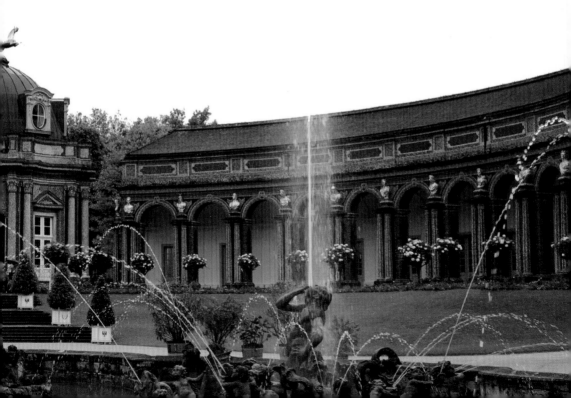

RW
200

推薦序一
一個清晰而堅定的回憶，讓人得以記得春天

華格納權威－詹益昌醫師
台北華格納圖書館　執行長
異數風格旅行社　總經理

　　許多人說理查・華格納是個天才，坐一次波羅的海遊輪就寫出《漂泊的荷蘭人》，到馬倫巴洗溫泉就構思出《紐倫堡名歌手》與《帕西法爾》，談一場雖然沒能修成正果的戀愛，也誕生了音樂史的里程碑《崔斯坦與伊索德》。許多人不知道的是，這位作曲家對音樂以外知識學問的渴望與追求，實屬罕見。

　　舉個例子：從1843年華格納到德勒斯登宮廷歌劇院上任開始，到1849年因參與革命而流亡，這六年間他私人蒐集的書籍當然來不及帶走——呃，事實上是被留下來抵債，而債主（也就是他姊夫）於是列了個清單。

　　根據Curt von Westernhagen在1966年的研究，這清單包括了169本涵蓋神話、歷史、文學、語言學等等的專門書

籍；若加上後來華格納第一任妻子明娜所增列的，總共大約有兩百種、四百冊。

這還不包括向薩克遜皇家圖書館以及遠向維也納借閱的書籍。這些廣泛的閱讀，以及所帶來的辯證與思考，才是華格納眾多煌煌鉅作的泉源。

同樣地，蘇曼這本六萬字的遊記，也不僅是 2013 年 5 月在德國的二十幾天遊歷所產生。她準備周延、觀察入微，感受深刻又勤於反思，筆觸細膩歷歷在目，寫景抒情誠摯動人。

作為該次旅程的規劃與帶領者，我閱讀起來當然特別有感觸；對於未能親臨現場的讀者，也會是生動的見證：見證十九世紀一位德國藝術家與思想家的夢想，以及在二十一世紀一位台灣才女身上的心靈發酵。

"ein Angedenken, klar und fest, dran sich der Lenz erkennen l β t."

一個清晰而堅定的回憶，讓人得以記得春天
——《紐倫堡名歌手》第三幕，薩克斯的教學

是啊，理查‧華格納誕生兩百周年的那個春天。

註：台北華格納圖書館的宗旨
1.向華語世界推廣華格納的音樂戲劇
2.進行華格納文獻與影像資料正確中文化的工作
3.提供華格納愛好者交流的機會

推薦序二
一本可以成為歌劇的入門書

古典音樂部落格「夏爾克的音樂故事」
文／夏爾克

　　認識蘇曼之後，就常被這位美麗女子的認眞，對歌劇藝術的熱情所折服。我們知道，西方歌劇是很複雜的綜合藝術，而在華格納的四部劇「尼貝龍指環」更是繁複萬端，他自己寫劇本與音樂，詳細規定舞台指示與佈景，全部演出時間甚至長達十五小時，而身爲東方人的我們若要理解指環，不僅要能對德文劇本及音樂裡的各種動機熟悉，甚至還要對其思想與世界觀有了解，可說是相當不容易的事情。

　　2013年適逢華格納200年誕辰紀念，國內華格納權威詹益昌醫師發起了尼貝龍指環之旅，要去德國聽完指環的四部劇，蘇曼平日雖工作繁忙，仍以朝聖的心情參與，爲了這次旅行，不僅集訓上課了半年，也熟讀詹醫師的相關著作，對各種主導動機了然於心，甚至自己背誦劇本，讓人佩服。

「指環」在漢堡歌劇院演出，當地報紙還以「爲了拜魯特，行走半個地球」報導了詹醫師帶領的台灣團，大家的熱情與認眞，連德國人都讚嘆不已。

　　在詹醫師的安排下，「指環之旅」可說是全方位的旅行，不只要連四個晚上看完指環，也要參觀相關的歷史景點，如拜魯特節慶劇院，作者還特別自行安排支持華格納的路德維希二世居住過的新天鵝堡，以及華格納參加革命的德勒斯登，首演漂泊的荷蘭人及唐懷瑟的森帕劇院等，蘇曼懷著朝聖的心情，沉浸其中，深深受到歷史人文景觀的震撼，屢屢記下所見景物與內心的感動，再以這樣的心情來聆賞指環的演出，也算是爲讀者做足了心靈的準備與功課。

　　所以這不只是一本旅遊書，她對這次演出的指環四部劇每一幕景，劇情，演員的服裝，表情，音樂的動態如主導動機的出現等，都有如實的描述，之後還會有延伸討論，表達對華格納理念的了解與感想，簡單扼要，即使做爲指環的入門書也相當合適，對想接觸這藝術史上巨作，卻苦無門路的

聽眾很有幫助，讓我們在盡情遊歷德國美麗優雅景點之後，再與指環深情相遇。

　　另外她對現場氣氛的描述與觀察也很獨到，例如現場看指環，到底與看別的歌劇有何不同？舞台上有許多導演安排的佈景，又有哪些意義？且看心思細膩的蘇曼娓娓道來，就算無緣能去現場，也能沾沾「靈氣」，當書如同旅程依依不捨的結束時，讀者應該有了一顆能接近與容納指環的廣博心靈，而當指環都不再困難時，未來若要接觸其他歌劇也就容易多了。而所有歌劇藝術的重點，蘇曼在書裡皆有提及，這又可以當成一本歌劇的入門書了。

　　我自己因興趣從事古典音樂的相關寫作已久，深感歌劇藝術之複雜與語文上的隔閡，這也是不易普及的主因，往往需要花龐大篇幅才能把意思透徹表達，「尼貝龍指環之旅」除了詳實生動的文字，還有豐富的照片，相互配合下更能收事半功倍之效，蘇曼雖非音樂或戲劇科班出身，卻純因為興趣而認真學習，全憑努力參與音樂活動與對藝術的敏銳感

受，全篇並無難解術語及艱澀理論，在她豐富生動的文筆下，這次演出歷歷在目，脈絡清楚，看歌劇就像聽故事一樣的流暢自然，誠心推薦給每個想認識指環，參與指環，進而愛上歌劇的你。

Germany

華格納200周年誕辰紀念　尼貝龍指環之旅

RWW

brillante
werke
wahren

1813 ～ 1883

Wagner

I

為了華格納，行走半個地球

2005年一個偶然，走進華格納圖書館開始華格納系列歌劇的導聆課程，一種預備成為華格納信徒的心情在當時正醞釀著。初識華格納就是從他的最後一部作品「帕西法爾」開始，依稀記得那日是經由詹益昌醫師導聆「帕西法爾」的前奏曲，短短11分23秒的樂音，多年後竟成為我難以啟齒的感恩。

我遺憾當時持續兩年課程並沒有讓我成為華格納的信徒，但經由詹益昌醫師的解說與導聆，我因同悲（Mitleid）進入「帕西法爾」的世界，驚訝可以音樂的表現，傳達戲劇的效果，引領進入個人的內心世界最陰暗的角落。於是一種追尋與救贖的心念飄進我的心，讓我的愛樂追尋之路，無意中形塑了一個最高里程碑。如今再回來談及過往，藉由華格納200年誕辰紀念——尼貝龍指環之旅，我的朝聖心情是嚴肅的。

也是一個偶然，2012年邀請詹益昌醫師來扶輪社演講，偶然談及2013年是華格納200年誕辰紀念，他想辦一場指環之旅，時間應會是在華格納誕辰日5月22日前後，這樣的念頭當下就激發我想要追尋的夢想。

　　對一個平日工作繁重、且會早在近一年前就訂下旅遊行程的人而言，只能說當時的決定是一種不顧一切的決心。這樣的決心也要感謝詹益昌醫師的成全，因為不但安排好行程買好票，同時再次為同好開辦中斷許久的「尼貝龍指環」導聆課程。齊聚一群志同道合的夥伴，經過半年的導聆集訓之後，才開始這樣高智性的旅程，讓我個人有一種準備很久，要進京趕考的心情。

「爲了華格納，行走半個地球」事實上是一則德國漢堡市的當地報紙，針對這次漢堡歌劇院演出華格納歌劇全集的花絮報導，報導的對象就是我們這一群爲華格納而來的台灣同好。主要報導內容是指詹益昌醫師爲華格納200年誕辰紀念，一年前透過網路全球搜尋有關華格納200年誕辰紀念相關活動與音樂會，利用家裡的網路上網購票，並招攬一群同好前來漢堡歌劇院聆賞華格納歌劇全集。

©ANNIE　▲ 拜魯特音樂節－華格納紀念海報

RW 200

Zum Auftakt des Geburtstagskonzerts
anlasslich des 200.Geburtstags von
Richard Wagner spricht

　　為了能順利全程參與各項慶祝活動，尤其因為華格納誕辰日5月22日在拜魯特節慶歌劇院舉行的慶祝音樂會而錯過在漢堡歌劇院演出的「唐懷瑟」，一票人馬又專程趕赴丹麥哥本哈根補出席「唐懷瑟」。行跡遍及漢堡、萊比錫、紐倫堡、慕尼黑、拜魯特、柏林、哥本哈根……。

　　根據漢堡歌劇院指出，這次華格納歌劇全集的套票總共賣給來自30個不同國家的樂迷，但很少見到像台灣有40人成行這麼大的團體。這種追尋、這種投入都是德國或漢堡當局值得深思的議題。

這篇報導無異是為我的華格納200年誕辰紀念——尼貝龍指環之旅，增加一些實質性的色彩，從來沒有過一次的旅行會被這樣刊載在報紙上，也從沒有一次的旅行讓我如此忐忑，行程前的準備，與旅行期間的觸動，都是充滿智性的。我很難可以在當下消化吸收，但我知道時間可以提煉其間的精華，我希望我能用純正的心，平實地將這樣千載難逢的旅程如實的記載下來，與大家來分享這樣的旅程，為我的愛樂追尋之路，最高里程碑寫下一個印記。

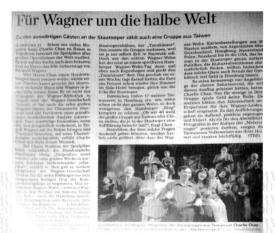

©ANNIE

◀漢堡當地報紙報導
台灣樂迷團體參與漢堡歌劇院
華格納歌劇全集演出

II

永恆功業——拜魯特

ⒸANNIE　▲通往拜魯特的火車

ⒸANNIE　▲拜魯特火車站月台

　　在法蘭克福機場轉搭德國高鐵ICE往拜魯特的方向行駛，六小時的車程讓我看盡德國的田野風光，也讓自己的思緒沉浮於朝聖的心情之中。心中想著華格納的夢想境地為何會選擇在拜魯特？

　　一生漂泊的華格納為何希冀在這裡找到平靜？一生總想

▲ 拜魯特火車站

擺脫被操控命運的革命性格，他的理想是否在此地實現呢？
那拜魯特是怎樣的地方呢？

　　這是輕飄細雨、微寒的午後，與我的夥伴經過長時的車
程，途中還在紐倫堡轉車才到拜魯特。當步出拜魯特的火車
站，心中確實有一種不真實感，細想1876年第一屆拜魯特
華格納音樂節的盛況，不就是從這個小火車站開始的嗎？當
年德皇威廉一世、巴西皇帝等各國名流都齊聚在這個偏遠小
鎮，來向華格納致敬。當時德皇威廉一世步出火車時，對華
格納的第一句話是這麼說：「我真沒想到你居然會成功！」
顯示華格納在拜魯特實踐他的樂劇夢想，是一個非常艱鉅的
使命，而這永恆的功業確實已完成；否則我們這一群朝聖
者，也不會在200年後的今天出現在拜魯特。但「華格納的
拜魯特」確實是我們必須深究理解的。

華格納的夢想起源

　　根據華格納的自傳紀載：「我對戲劇的愛好，包括對舞台前、舞台後、甚至對化妝間的愛好，並非基於消費或娛樂，而是因為他將我帶入與日常生活完全不同的另一個境界，一個幻想的王國，這個王國既富魅力又引人入勝，有時不禁令人神魂顛倒。」我們可以理解這些華格納的自述話語，戲劇對華格納的影響，以及在他內心所產生的激情。顯見他對戲劇的情有獨鍾與偏好，早已顯現，只是心中的夢想該如何實現吧！

　　華格納一生可以說是在歌劇院成長的，從小就喜歡劇院裡的演出，二十多歲便在劇院工作，在 1830 年代曾經在維爾伙堡、瑪格德堡、里加等，各地大大小小歌劇院工作的經驗，對劇院的大小事可以說是瞭若指掌。同期間也曾發表過各式有關戲劇與音樂的評論，還有創作的歌劇作品 1834 年【妖精】，1836 年【戀愛禁令】，1840 年【黎恩濟】。

◀ Anselm Kiefer
安塞姆‧基佛的畫作

　　1837年～1839年間，曾經帶著【黎恩濟】作品到巴黎（當時歐洲的文化中心）尋求演出，希冀能有功成名就的機會。然而事與願違，當時的巴黎歌劇院流行風潮的是媚俗的法國大歌劇，而這些大歌劇最後變成了輕浮的聲音表演和做作的舞台特效的代名詞。根據文獻記載，當時的華格納和威爾第對這類的歌劇最為痛恨，威爾第甚至曾以「雜貨店」一詞稱呼巴黎歌劇院，也可想而知華格納在巴黎的三年間是一事無成啊！

但是華格納終究仍能堅定意志，重新找回藝術目標，奠基於精神力量，揚棄膚淺的音樂精神。華格納這樣對藝術理念的意志堅決，在1841年也是華格納最窮困的時刻，在他寫作的短篇小說《一個在巴黎的結局》（劇中主角是一位懷著渴望與理想來到巴黎的德國作曲家，饑寒交迫地死在巴黎），在他死前的禱告文中，充份表露出來，更決心要走出自己的路。

©ANNIE
◀拜魯特音樂節
　　──華格納紀念海報

這份禱告文如下：

我相信上帝、莫札特與貝多芬，

以及他們的門徒；

我相信聖靈以及那不可分割的藝術；

我相信藝術乃是

來自於每一位受發人類心中的上帝；

我相信任何踏入其神聖喜悅之中的人，

定要永遠現身於它、永遠不能揚棄它；

我相信所有人都可以經由藝術而受祝福、

因此為了它的緣故而死於飢餓是被容許的；

我相信在死亡中我將獲得那最高的幸福

我在世上的生命是個不和諧的和弦，

死亡將為之帶來光榮純淨的解決。

我想任何人看見這篇禱告文都會為之動容，一位藝術家如此堅持自己藝術理念，如果沒有這份決心，是成就不了的。這也是我震懾於拜魯特可以成為音樂領域的穆斯林——麥加，隨時都能讓樂迷前來朝聖的主要因素。因為我看見華格納的堅持與決心，讓夢想在這裡實現，這是何等高貴的情操。

　　從巴黎回到德國的華格納，由於薩克森宮廷劇院當家女高音許洛德・得福林的鼎力推薦，於1842年【黎恩濟】作品順利在德勒斯登首演，並大獲成功，也是華格納歌劇作品有史以來第一次初嚐成功的滋味。

　　這個機會讓華格納獲得薩克森國王任命為終身職的宮廷樂長，華格納從此展開穩定生活的一段時期。

　　他還是陸續發表他的創作歌劇，1841年【漂泊的荷蘭人】，1845年【唐懷瑟】，1848【羅恩格林】。1849年華格納任宮廷樂長已經六年，對自己作品演出是否成功？已經感到困惑。

◀ 新舊隱居宮一景

就如同【黎恩濟】作品在德勒斯登首演大獲成功，華格納的內心並沒有感到特別喜悅與激動，當時他說：「……我越來越感到，我的內在渴望與外表成功之間的分歧。」內心的使命呼喚他，對戲劇的革命性格開始蠢動，終於認清楚要改革歌劇，就必須改革歌劇製作的想法；唯有如此才能擺脫傳統劇院的束縛，甚至認為從聽眾到劇院都應該革命。

　　似乎說明華格納的夢想境地隱然已有了雛形，而這個夢想將在何地實現？

▶ 黎恩濟──第二幕結束時的畫面

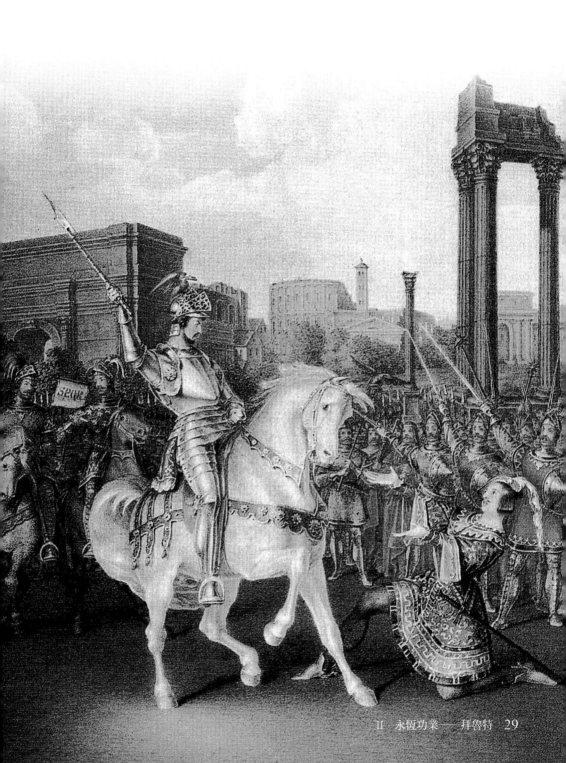

拜魯特音樂節的來由

　　1864年應該是華格納能否實現夢想的關鍵年這個時期的華格納除了必須面對歷年來揮霍成性，因債務使得財務拮据的窘困，還得因在1849年參與德勒斯登革命被通緝而過著逃亡的生活。

　　雖然他早期的作品在當時的歐陸各地聲譽鵲起，但還是處在最潦倒的時候。當年的5月3日年輕的巴伐利亞國王路德維希二世（Ludwig II）派遣特使找到華格納，向華格納表示欽慕之意，有意願支持他的理想，並且將他接到慕尼黑。

　　當路德維希二世（Ludwig II）得知華格納有關【尼貝龍指環】劇作以及音樂節的構想之後，更是欣喜，決定要大力支持，當年11月就下令在慕尼黑蓋一座歌劇院。而華格納中斷12年之久的【尼貝龍指環】第三部『齊格飛』第三

幕的譜曲工作也才得以繼續。一切似乎是不可思議的順利，路德維希二世（Ludwig II）除全力支持華格納的創作與劇院理想，還幫忙清償債務，提供年金俸祿，物質生活也得到改善，從此可以無憂無慮地安心創作。

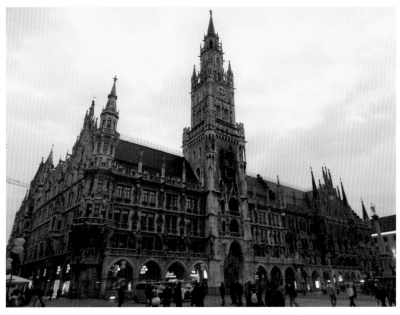

▲慕尼黑新市政廳廣場

▲ 佛旦與女武神布倫希德

然而路德維希二世（Ludwig II）支持華格納的措舉，並沒有得到其他朝臣的贊同，遭到臣民輿論批評，還有華格納與科西瑪的不倫戀醜聞爆發後，路德維希二世不再全心全意支持華格納。華格納也開始感受到與路德維希二世的品味、理念，差距、分歧越來越大。

　　甚至於1869年、1870年不顧華格納本人的反對，路德維希二世下令演出【萊茵黃金】、【女武神】單劇，在慕尼黑劇院首演。等等種種行徑與華格納的最初理想是相違背的。

　　於是在1870年華格納決定必須靠自己的力量建造理想的劇院，而這個劇院只用來演出【尼貝龍指環】作品，是為傳遞一種藝術作品給具有美學思考的聽眾齊聚一起聆賞的概念。

©ANNIE　▲華格納照片

【尼貝龍指環】劇作，無疑是華格納的藝術生命重心，長達15小時的連篇樂劇是史無前例的作品，創作歷程又艱辛坎坷。1848年開始構思寫劇本，1853年開始譜曲到1857年，完成「萊茵黃金」、「女武神」、「齊格飛」第一、二幕，之後中斷12年，在1869年才又重拾譜曲，「齊格飛」第三幕，1874年譜寫完「諸神黃昏」才全部完成。歷時26年完成的劇作，也就是我們此次華格納200年誕辰紀念——尼貝龍指環之旅中，在漢堡歌劇院聆賞演出的曲目。

拜魯特音樂節的藝術理想

　　早在【尼貝龍指環】劇作譜曲尚未開始之前，華格納便有音樂節的概念，從他發表的文章《藝術與革命》，文中提到「當時聽眾與劇院僅爲享受娛樂的心態，以及劇院缺乏藝術理念；還拿希臘的節慶劇場來做比較。」尤其在1850年在給朋友的書信中更是明確提出說明，認爲「音樂節應該在

©ANNIE　▲拜魯特綠丘花園廣場

遠離都市的孤立地點舉行，完全斷絕與舊藝術的關係，並稱之為舞台節慶（Buhnenfestspiel），也就是說在劇場舉行的節慶」。在這樣的藝術理想裡，認為演出者與欣賞者必須身心完全投入藝術，心無旁騖地追求崇高演出，而非僅是提供一晚的娛樂。在遠離塵囂的當下，不但可以一整天欣賞演出，咀嚼消化音樂所帶來的思想衝擊，也能專心地沉醉於其間，擺脫世俗繁雜的束縛，達到「美學思考」的境界。

於是1870年華格納親自到拜魯特勘查，覺得這個小鎮環境幽雅，遠離塵囂，可以讓愛樂者身心沉浸其中；也可以讓演出者能全心全意投入排練與演出，創造出接近完美的藝術。更重要是所在地仍屬巴伐利亞境內，如果有需要時還可以仰賴路德維希二世的保護，與有條件的贊助。

1871年華格納決定在拜魯特興建節慶劇院，得到當地政府捐出一塊小山丘的土地（後來被稱為綠丘），終於1872年破土動工，在1875年竣工。

▶拜魯特節慶劇院
　興建草圖

1876年第一屆拜魯特音樂節，可謂是華格納親力親為一人身兼數職、總籌主導完成的，除了是作曲家的身分之外，製作人、舞台總監、布景道具與服裝監督（親自指導舞台上的每個細節）。

　　另外，華格納也身兼聲樂教練與樂團指導，還到德國各大小劇院選角，排練、集訓，幾乎可以說不管是紙上的樂譜到舞台上看得見的或舞台後看不到的大大小小事，演出時的臨場現況，千頭萬緒，萬般波折，華格納都以無比的熱情與精力完成首演的製作。

ⓒANNIE　▲華格納音樂節海報

這樣費盡千思、堅決意志，只為這是攸關華格納本人的藝術生命，在拜魯特得以生根，永恆持續。這真是一位作曲家秉持著信念，忠貞地實踐他的藝術夢想的大事業啊！

　　聽詹益昌醫師解說當時的創舉，在此發生了歌劇史上的重大革命：「真實的演技、有意義的聲樂技巧、詳細的舞台演出設計，在他的監督下融合為一，總體藝術的概念在此完整的展現。」

　　「藉由拜魯特音樂節後來每年一度的例行演出，讓華格納的作品有機會一次又一次的可將其作品深度內涵發掘出

©ANNIE　▲華格納音樂節海報

來，讓他的作品得以傳世，而不隨華格納的過世而消失在世俗塵埃之中。」

在劇場舉行的節慶藝術理念，是第一個以這種在偏遠地點，提早開演的節慶概念辦的音樂節，讓拜魯特音樂節成爲後來各地的音樂節爭相模仿的對象。如1920年至今的薩爾斯堡音樂節、1933年至今的英國格萊德邦歌劇節等等。

一百多年之後，華格納家族仍然讓拜魯特華格納音樂節持續進行著，也沒有讓拜魯特節慶劇院成爲博物館，不斷複製原來的樣子；而是讓更多有藝術創作概念的人，一次一次

©ANNIE　▲ 華格納音樂節海報

地發掘華格納作品的深層內涵，不斷創新、發掘這劇裡永垂不朽的層面。

　　依然巍巍矗立在綠丘上的拜魯特節慶劇院，這是華格納的成功地，我看見藝術理念堅決的實現者，在這裡建立永恆的功業。

©ANNIE

▶ 華格納與他
　的家族成員

拜魯特這個小城

　　走出拜魯特火車站，推著行李往旅館的方向行走，其實只須向左轉，走兩分鐘路程就抵達旅館。下榻的旅館大廳陳列著華格納的肖像，拜魯特節慶劇院演出的海報，「尼貝龍之歌」神話古書，還有各色人士曾經慕名或追尋到此的相片等等，充分顯現這家飯店的歷史與重要性。讓我來不及卸下行李就已沉浸在這時空的交錯點上，回憶想像1876年第一屆拜魯特華格納音樂節當時的盛況。

　　一路上我的夥伴不斷提醒我了解「華格納的拜魯特」會比真實的拜魯特還重要，於是我們一夥走出旅館，在門口公車站牌前，搭上一部可環繞拜魯特一圈的公共汽車，便從容地進入「華格納的拜魯特」。

©ANNIE
▶拜魯特旅館

©ANNIE
◀拜魯特一景

©ANNIE

▲ 歷年華格納音樂節海報

©ANNIE

◀曾經入住過 BAYERISCHER HOF 的
　歷年來參與華格納音樂節的指揮家與演出者

每年的7月底～8月底此地會例行性舉辦音樂節，會吸引無數的華格納迷前來造訪。根據統計資料顯示拜魯特每年的音樂節只售出五萬四千張票，全球各地樂迷卻已有三十七萬人排隊預訂，意味著要取得拜魯特華格納音樂節的音樂會入門票，不是一件簡單的事，也不是排隊就可以取得。可想而知拜魯特在古典樂迷心中的地位不單只是音樂聖地，也是可望不可及的聖殿。

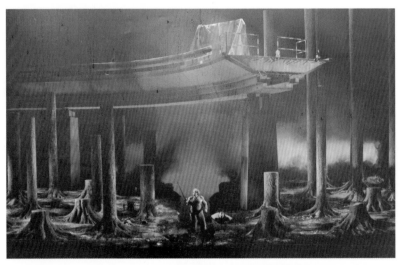

ⒸANNIE　　▲拜魯特節慶劇院演出指環的海報

從拜魯特火車站門口往右看，不遠處的山坡上矗立在綠蔭之中的紅磚建築，就是傳說中的拜魯特節慶劇院，一條通往劇院前方的斜坡林蔭大道，以華格納之子齊格飛為名：「齊格飛‧華格納林蔭大道」，望著這條蜿蜒直上綠丘的大道，一股朝聖的心情油然而生。拜魯特的街名大多是華格納家人或歌劇劇中主角的名字，例如華格納街、齊格飛街、柯西瑪街、崔斯坦街，華格納的丈人李斯特也不例外。

ⒸANNIE　▲拜魯特街景

©ANNIE　▲拜魯特街景

　　拜魯特是個美麗的古城鎮，過去曾經是布蘭登堡邊疆伯爵的宮廷所在地，所以沿著拜魯特的街道穿梭環繞，可以看見舊時遺留下來的巴洛克和洛可可風格的建築，風韻很像威瑪，都是屬於高智性的城市。

　　另外最值得一提的是，普魯士誹特烈大帝二世的姐姐維爾哈米娜所興建的新宮殿與侯爵歌劇院。但因為我們是搭公車遊拜魯特，也只能從車窗外看看這些建築遺跡，憑空想像這城市新舊融合的氣韻。

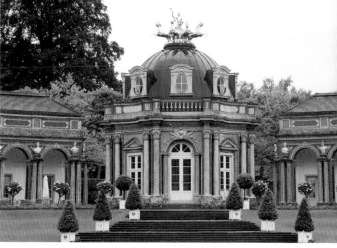

©ANNIE　▲拜魯特街景　　　©ANNIE　▲拜魯特新舊隱居宮

　　不一會的時刻，公車穿過市區往郊區的方向行駛，一路
上黝綠的杉木和高低起伏的丘陵田地，田園味十足的拜魯
特，讓我們這一群朝聖者頓時耳目一新，蜿蜒的林蔭大道兩
旁仍開著茂盛的春天花卉，為料峭微寒的春天增添了一點暖
意。公車終於在一個林間綠蔭的轉彎處讓我們下車，我們拜
魯特半日遊的終點站就在新舊隱居宮。

步行走進這浪漫主義氣息濃厚的宮殿林園，發現這是
1735 年起由邊疆伯爵夫人威廉明娜主持下開始修建的浪漫景
觀園林。我們在這兒觀賞、拍照，各式雕像、各種不同造型
的噴泉，與不同時期興建的建築在這裡完美結合，形成不同
於一般王宮建築的氛圍，沒有王宮建築驕奢繁複的厚重感，
反而顯得清麗浪漫脫俗。而宮殿林園之外的景觀則是古木參
天，綠蔭如織，這裡應該是拜魯特居民閒暇的休閒區吧！

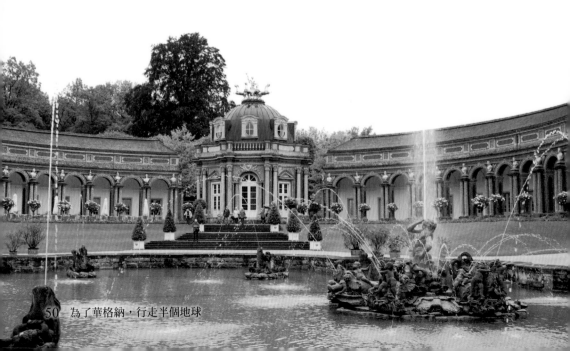

為了華格納，行走半個地球

▲ 拜魯特新舊隱居宮附近的鄉村小道

　　我們在這兒輕鬆且自在地度過一個美好的下午，也為拜魯特有如此美景感到歡喜。慢慢體會華格納為什麼會選擇在拜魯特定居，在這裡實現他的夢想？多了一份可親近、可理解的心。華格納曾經在給朋友的信中提到他對拜魯特的看法，信中是這樣說：「拜魯特的環境完全合於我的希望，我終於決心要住在這裡，然後讓我在此實現自己偉大的計畫。」看來我們拜魯特半日遊似乎與華格納又更接近了！

◀拜魯特新舊隱居宮

III
華格納的「夢幻莊」

　　搭公車遊拜魯特少不了會因為錯過重要的景點而遺憾，華格納的「夢幻莊」就是個好例子。但我必須感謝我的夥伴可以理解我的不捨，於是我們一夥人從新舊隱居宮回到拜魯特的公車總站，然後又搭上另一部公車抵達華格納的「夢幻莊」，讓我們追隨華格納的行程能更完整。

ⒸANNIE　　▲華格納夢幻莊海報

©ANNIE　▲華格納博物館內景　　　©ANNIE　▲華格納博物館內景

　　我印象深刻是行程前的最後一堂課，詹益昌醫師讓我們
看一段有關拜魯特相關紀錄片的錄影帶，片中華格納的孫子
沃夫岡·華格納說：「我的祖父期望在這裡找到平靜。」當
時就令我相當震懾，心想一生漂泊的華格納是什麼因素，讓
他想就此平靜呢？

　　從華格納大道往前走進一條筆直不算太長的林蔭道路，
盡頭就是著名的「夢幻莊」，現在已經成為一座博物館，是
全世界有關華格納事蹟、物件、書信、文書、樂譜，收藏量
最大的博物館。雖然是整修中的建築，不能入內參觀，但從
外觀環境看看，還是可以略知一二。

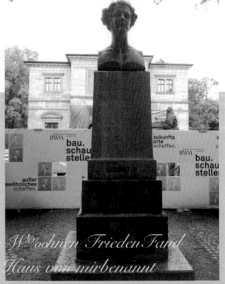

©ANNIE　▲ 通往華格納夢幻莊

©ANNIE　▲ 華格納夢幻莊與巴伐利亞國王
　　　　　　路德維希二世雕像

門前的雕像是華格納最知名的樂迷和贊助者：
巴伐利亞國王路德維希二世。「夢幻莊」也是由他捐贈興建。

故居兩側牆面上的燙金詩句，說明了華格納為何把這棟房子
名為 **Wahnfried** 的緣由。
Wahn 是狂想幻妄，**Fried** 是平靜。
左側「**Hier wo mein Wähnen FriedenFand-**
（我的幻妄得以平靜之地一）
右側「**Sei dieses Haus von mirbenannt.**
（讓我的安身處以此為名。）

這似乎透露華格納想終結漂泊的一生，
在拜魯特找到安身夢想地的心聲。
這裡就是他一生執著到狂熱追求之後的平靜莊園吧！

▲華格納元配敏娜‧普拉納

　　仔細回顧華格納的一生，不管是政治或藝術上的革命性格糾纏著他的人生，連感情生活也不遑多讓，不曾留白的戀情一段又一段，愛情應該也是他的革命動力吧！華格納有句名言是這樣說的：「除了愛情，我無法用其他方式掌握音樂的精神。」顯然愛情也是他創作靈感的繆思！

　　華格納與敏娜‧普拉納30年分分合合的婚姻關係，直到敏娜‧普拉納於1865年愴然離開人世才告終結。而這段不堪、難以回首的婚姻裡，華格納的外遇出軌頻出，其中與瑪蒂德‧威森東克相戀，與科西瑪‧李斯特相愛，是最為世人所知悉的兩段戀情。

◀瑪蒂德‧威森東克　　　　　　　　　　　◀華格納與科西瑪

　　與瑪蒂德‧威森東克相戀似乎讓華格納陷入不仁不義的困境，原因是華格納逃亡到瑞士，在一次的聚會結識了威森東克夫婦，從此三人便建立良好友誼關係。但兩個月後華格納便被瑪蒂德‧威森東克那閃爍的大眼睛吸引，之後華格納的柔情攻勢，瑪蒂德‧威森東克情不自禁下，也陷入彼此的愛慕之中。

　　威森東克先生曾經慷慨解囊替華格納清償債務，還在自家附近為華格納蓋了一棟洋房，當他逐漸發現這段不倫戀，卻還能寬容以對，獨自忍受精神上的壓力與痛苦。而華格納對這位好友兼贊助者仍是有所顧忌，認為不能不義相待。直到華格納寄了一封情書給瑪蒂德‧威森東克，遭到敏娜‧普拉納攔截，而將事情鬧開了。

▲ 華格納夢幻莊大廳

　　自從敏娜的拆信事件後，敏娜與華格納於 1858 年正式
分居，與瑪蒂德‧威森東克夫人之間的情愛糾葛也告一段
落。這段時期的不睦與苦惱，華格納似乎寄情於創作，將現
實生活中無法實現的愛意與幸福，轉移到創作的歌劇【崔斯
坦與伊索德】，他與威森東克夫人之間虛無縹緲的戀愛就成
為【崔斯坦與伊索德】的創作基礎，也為這段戀情留下最好
的見證。「當愛意湧現，只有穿過死亡的黑夜，才能到達永
恆的白晝」，這是甚麼樣的愛情啊？

與瑪蒂德・威森東克夫人的戀情結束沒多久，1857年就與當時還是大指揮家畢羅的妻子科西瑪・李斯特談起戀愛來。難分難解的大問題，科西瑪是李斯特的女兒，李斯特是華格納的好朋友，兩人僅差兩歲是同時代的知名人士，畢羅則是李斯特的門生。

▲ 李斯特與科西瑪

大家彼此都熟識，對於爆發這樣的醜聞，誰也都不能接受。但科西瑪卻是不顧名譽、不問地位，一心想要追隨華格納，於是愛相隨在瑞士同居。華格納坦承說：「科西瑪具備了能將我從所有不幸之中拯救出來的力量，也唯有她才有此資格，她並且是我藝術生活的強力支持者。」而當時科西瑪的執著與付出，勇敢地面對所有的非難與指責，真是愛到深處無怨尤。

現在回想起當時的科西瑪還真具有崇高的力量，和完成神聖任務的使命；如果沒有她的執著，恐怕也不會有現在的拜魯特。

1869年科西瑪與畢羅離婚，1870年9月25日與華格納正式結婚，向來善變的華格納，從此像是航行已久的大船，在科西瑪的愛情港口停靠，兩人攜手走向人生的終點。1874年搬進「夢幻莊」，1883年科西瑪也將華格納安葬在「夢幻莊」的花園裡。

　　尼采說：「在淫蕩與貞潔之間沒有必然的對立；每一種美好的婚姻，每一種真正的心靈之愛，都超越了這種對立。」我想有關華格納的愛情是非對錯，既使靠了岸的感情也都還是有變化，但這一切的是非功過都將隨著他的過世，全都埋在「夢幻莊」。世人，任誰也沒有資格評論這些是非吧！

▶ 綠丘上的華格納雕像

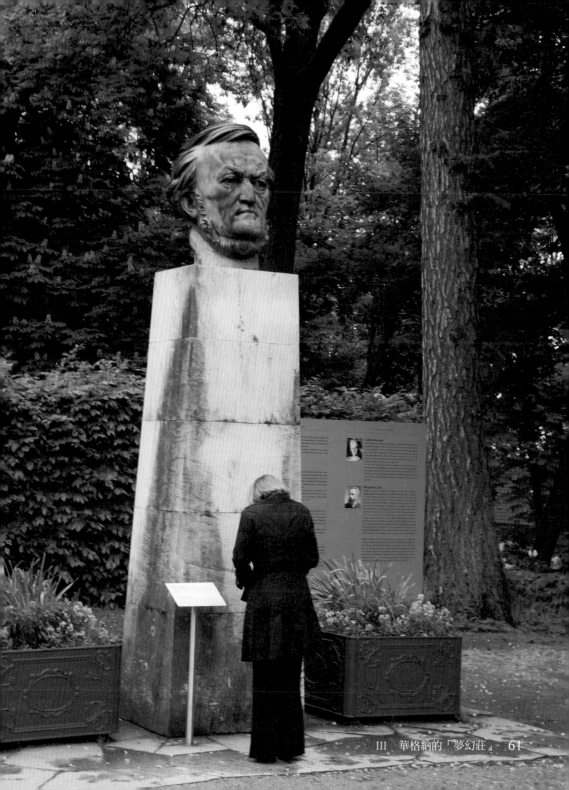

IV

在拜魯特節慶劇院的華格納200周年
生日紀念音樂會

這是我旅程第一天的黃昏時刻，經由詹益昌醫師的安排，大家各自從不同的地方來拜魯特會合，爲了就是這場華格納200周年生日紀念音樂會。之後大家各自分開，四天後在漢堡再次會合繼續我們的「指環之旅」。

我們大夥在下榻旅館的大廳集合，分別抽取今晚拜魯特節慶劇院音樂會的門票。拿到票時，我的心頭是一陣雀躍與驚惶，我追尋我的愛樂人夢想之旅十年的歷程，終於也有機會踏入這個聖殿，如果我有任何的感動與咀嚼後內化的省思，我都眞該感謝詹益昌醫師的帶領，而不是我那難以啓齒的感恩。

▶ 拜魯特華格納
生日音樂會門票

綠丘上的拜魯特節慶劇院

　　華格納一生的藝術理想最偉大的實踐，應該就是蓋一座符合自己理想的劇院，像古希臘文明時期一樣，在劇院裡舉行慶典，演出自己的作品。如今矗立眼前的紅磚建築就是傳說中「華格納的聖殿」拜魯特節慶劇院。樸實無華的外觀讓我感到訝異，這樣獨立於世外的劇院究竟有什麼吸引力，百年以來讓無數的樂迷願意花這麼高的票價，前仆後繼地前來膜拜呢？顯然除了音樂內涵外，拜魯特的行銷與管理系統也是非常重要的。那拜魯特節慶劇院究竟是怎樣的劇院呢？現在就讓我們來一窺究竟吧！

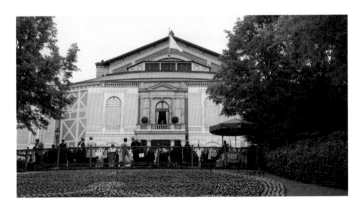

©ANNIE

◀拜魯特華格
納節慶劇院

1875年竣工，1876年啓用的拜魯特節慶劇院，經費來源除了部分由巴伐利亞國王路德維希二世捐贈之外，大部分經費都是華格納自籌的，過程波折艱辛是可想而知。但這個理想並非要興建一座豪華劇院，而是一座以功能導向的劇院，所以在設計圖上還可以看到當年華格納親手批示的文字「不要裝飾」。由此就可以想像華格納眞正想要的是不同於城市裡豪奢、過於精雕細琢的劇院。

▲ 拜魯特節慶劇院觀衆席

這劇院有幾個特色是華格納特別重視的，舞台設備必須裝置最新進的機械，以確保演出效果，隱藏式的樂隊池，坡狀的觀眾席等等。扇形設計與坡度，讓1800個座位的觀眾席視線都不受阻礙；隱藏式的樂隊池，不會被燈光干擾，演出時可以完全陷入黑暗。最重要的是融合多方設計務必要有好音效，這才是其他劇院比不上的。沒有浮華裝飾，沒有死角，仿製呈現濃濃的古希臘劇場味，在這裏每一觀眾都是平

ⒸANNIE　　▲華格納 200 周年生日音樂會現場

©ANNIE

◀第一屆拜魯特
華格納音樂節
女武神海報

等的。這才是行家的劇院。在這裡真正嚴肅的現代歌劇製作正在萌芽,也意味著華格納親自領軍督導的第一屆拜魯特華格納音樂節,為後世立下歌劇製作的典範,也立下可以依循的準則。讓華格納除了是作曲家身分之外,也成了歌劇導演的始祖。

1876年第一屆拜魯特華格納音樂節結束之後,拜魯特節慶劇院也面臨經費告罄、破產的命運。可見得拜魯特節慶劇院未來所面臨的挑戰不只是藝術理想的實現,也是如何經營與管理,如何永續發展的問題。我想這些都是超出華格納這位藝術大師的能力範疇,也是拜魯特節慶劇院將來如何成為德國重要的文化中心與樂迷朝聖地關鍵的轉捩點。

事實上，第一屆拜魯特華格納音樂節演出「指環」之後，縱使華格納本人相當不滿意，誓言「明年我們要全部重新來過！」但因為財政赤字嚴重，一直沒有機會在華格納有生之年再重新製作，所謂的拜魯特華格納音樂節製作原始版本就一直停留在1876年。之後1882年【帕西法爾】在此劇院首演，華格納卻因積勞成疾，體力衰退，前往威尼斯度假休養，不料在1883年3月23日因心臟病發客死威尼斯。

©ANNIE　　▲拜魯特華格納音樂節女武神海報

華格納的遺孀科西瑪接掌拜魯特節慶劇院，二十年後才有新製作「指環」。但這段期間，因為萊比錫歌劇院總監紐曼（Angelo Neumann）於1882年買下拜魯特的製作，巡迴全歐演出，使得拜魯特的繁複富麗風格就此風行蔚為風潮，讓更多人認識指環，讓華格納的聲名不因他的過世遞減，反而更為風靡、更為推崇。

1906年華格納的兒子齊格飛接掌拜魯特，仍是維持傳統運作。1930年則由齊格飛的遺孀溫妮菲（Winifred Wagner）接手拜魯特，因她個人與希特勒的私交甚篤，在納粹時期不但讓拜魯特享有特權、免稅，同時還得到當時政府的全力支持，希特勒與納粹都成為拜魯特的座上賓，也因此讓拜魯特蒙上納粹反猶的陰影。

二次世界大戰後的拜魯特，為了要擺脫納粹的陰影，也必須有新的做法。1951年就是由華格納的孫子威蘭（Wieland）和沃夫岡（Wolfgang）輪流執掌拜魯特。

©ANNIE　▲科西瑪與他的兒子齊格飛

©ANNIE　▲齊格飛的遺孀溫妮菲與納粹

此時的製作以抽象空間與心理化的燈光，強調去納粹，去舊有傳統，當然也掀起當代歌劇製作的革命風潮。1966年威蘭（Wieland）過世之後，由沃夫岡（Wolfgang）總攬拜魯特。2008年華格納家族為爭奪拜魯特藝術總監鬧內閧，最後由艾娃（Eva Wagner）與賽琳（Katharina Wagner）共同擔任。而擔任拜魯特華格納音樂節藝術總監長達57年的沃夫岡也終於正式卸任。

ⓒANNIE　　▲拜魯特現任藝術總監艾娃（Eva Wagner）及賽琳（Katharina Wagner）

大家是不是很好奇，2013年華格納200周年誕辰紀念拜魯特做了哪些事呢？據報導拜魯特華格納音樂節邀請柏林人民劇院藝術總監法蘭克‧卡斯多夫（Frank Castorf）擔任「指環」總導演；英國劍橋大學出版《劍橋華格納百科全書》。而我所看到的，華格納「夢幻莊」整修工程，因預算不足而延宕；萊比錫的慶祝紀念會，還有場外人士舉牌抗議反猶主義。是不是說明當今的華格納，仍然擺脫不了納粹的陰霾嗎？但我認為藝術是自由的，「走向生命，生命必須往前推移，不能凍結在過去裡。」就像「指環」的製作一樣，不斷地推陳出新，反映當代的社會與生活連結，發掘不朽的永恆價值。

華格納200周年
生日紀念音樂會會前花絮

　　黃昏時刻，我們一夥搭著詹益昌醫師不知道哪裡安排來的公車，一群人興高采烈地往齊格飛大道的林蔭穿梭，直奔綠丘。下了車才知道，現在的氣溫是愈晚愈冷，一股寒意湧上卻被現場的熱鬧場景給沖淡了。這是華格納的生日紀念音樂會，拜魯特節慶劇院特別安排了雞尾酒會，距離開場還有一段時間。來自各地的聽眾似乎早早就到來，還真是符合華格納當初的構想，遠離塵囂，大家沒事早點來聚會，專心沉浸於美學藝術之中。

　　這裡的聽眾人人盛裝，和那種觀光客氣氛很不同，所謂盛裝是真的光鮮的晚禮服和體面的西裝，也有看起來就是很富豪的、標新立異的裝扮。與我在歐洲各地音樂廳與歌劇院所看見的聽眾似乎不太一樣，應該是更有品味更為內斂與氣質優雅。似乎最優秀的歐洲人全都集中來到此地，當然也少不了一些日本人。但更為驕傲的是，我們是少數的台灣人，

©ANNIE
▶ 綠丘上的拜魯特節慶劇院

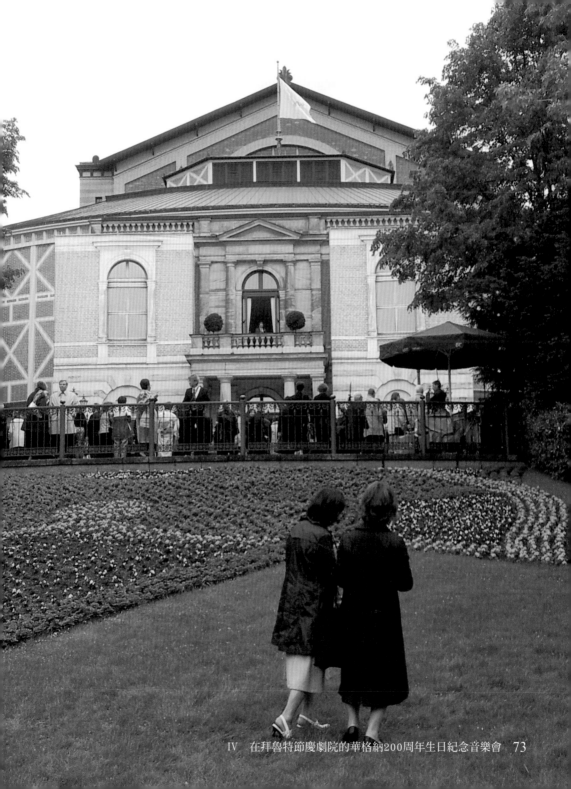

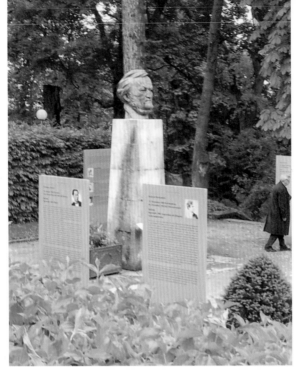

©ANNIE　　▲綠丘上的華格納雕像

卻是這裡最大團體的參與者。

　　所謂綠丘，顧名思義就是到處都是林蔭與綠地的小山丘，拜魯特節慶劇院就位在此地。華格納的雕像就矗立在鄰近的小公園內，環境優雅而天然，是一般歌劇院所沒有的綠色景觀與建築融合，讓此地多了一份清新自在的氛圍。在開演之前這1800位聽眾，大家各自散處於林蔭與綠地之間，幾乎是到處都是人潮。隨著拜魯特節慶劇院的傳統，在劇院對外的陽台上，每一間隔時間就會有小號手出來吹奏指環

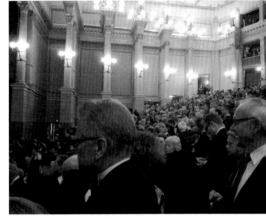

©ANNIE　▲拜魯特節慶劇院的入場現況　　©ANNIE　▲節慶劇院內的現況

「劍」的主導動機。連二次之後，我們的華格納200周年生日紀念音樂會就即將開始。

　　像是羅馬競技場一樣有著多個出入口，讓聽眾依著座位號次，依循不同的門進入劇院。每一個出入口都是獨立、各有門廊，這真是讓每一個人都有進入聖殿的感覺。沒有豪華浮誇的雕飾，簡潔肅穆的氣氛，情緒一下子就被環境帶動，進入心神靜穆的境界。一入內更是讓我驚訝，傘型斜坡式的觀眾席每個入內的聽眾都是站立著，看起來非常壯觀。

後來才搞懂原來是這劇院的觀眾席並沒有間隔走道，所以先入內的聽眾必須站立，等全部的人都就位了，才能坐下。這真是一大奇觀，也是拜魯特節慶劇院特色之一吧！

　　這是華格納生日音樂會，開場有一各主持人上台特別說明與致詞，經過我的夥伴德語翻譯，原意大略是這樣：「5月22日是華格納的生日紀念，在這裡感謝當時巴伐利亞國王路德維希二世的贊助，才有今天的拜魯特節慶劇院，我們衷心期待現今的邦政府也能秉持同樣的心情給予拜魯特節慶劇院更多的支持……。」

　　這一席話倒是驗證了我心中的疑慮，從我到拜魯特的觀察，這一場華格納200周年生日紀念音樂會，似乎不像蕭邦、莫札特的慶祝會那樣的國家級或國際化。並沒有那麼多的人潮湧入拜魯特，也沒有國際媒體穿梭其間，也許這不是拜魯特音樂節的關係。讓我覺得這好像是拜魯特節慶劇院或是華格納家族的慶祝會。

值得我們深思的是以華格納在藝術領域對人類的貢獻，應是該得到德國政府相當程度的重視與推崇。連德國人對華格納的定位也是很兩極的評價，直到現今的拜魯特節慶劇院當局要擺脫納粹陰霾，顯然還是疑慮重重啊！

©ANNIE

▶ 節慶劇院外的現況

華格納200周年
生日紀念音樂會

　　隨著拜魯特節慶劇院交響樂團的團員一一出場、坐定之後，當紅的指揮家提勒曼（Thielemann）拿起指揮棒，今晚的華格納生日音樂會就開始了。我當下的想法是，這些團員與指揮終於可以在舞台上透透氣，而不用躲在隱藏式的樂隊池內。只是隱藏式的樂隊池是拜魯特節慶劇院在音效上最大的特色，今晚就無緣可以聆賞與分辨之間的差異了。

音樂小常識

Christian Thielemann
克里斯蒂安·提勒曼
1959年4月1日生於柏林
德國指揮家

　　提勒曼是「新生代」指揮家裡面最重要的指揮家之一。他19歲時就開始其指揮生涯，當時他在柏林德意志歌劇院當樂隊助理指揮，同時在柏林當卡拉揚的助手。1985年他第一次任職，在杜塞道夫任萊茵歌劇院樂隊長，1988年轉到紐倫堡任音樂總監。1997年他在柏林德意志歌劇院得到一個職位。2004年夏，他辭去了那裡音樂總監一職。2004年9月，他任慕尼黑愛樂樂團音樂總監。

特別為華格納 200 周年生日紀念音樂會所出版的限量會刊（編號第 1145 本）
插圖採用德國當代藝術家 Auselm Kiefer 安塞姆‧基佛手繪萊茵黃金畫作

Johan Botha
飾齊格蒙

Eva-Maria Westbroek
飾齊格琳德

Kwangchul Youn
飾渾丁

　　今晚上半場的曲目是音樂會型態的「指環」第二部「女武神」第一幕，甫一開場三位演唱家就各自站在舞台前，男高音 Johan Botha 飾齊格蒙，女高音 Eva-Maria Westbroek 飾齊格琳德，男低音 Kwangchul Youn 飾渾丁。

　　在指揮提勒曼的帶領之下，拜魯特節慶劇院交響樂團熟稔純淨的技法，在「暴風雨」的主導動機緊迫而壓抑的樂音中，開始今晚的「女武神」第一幕。

大提琴與低音琴的交融醞釀著第一景幕啓，我似乎像在大專聯考一樣，所有考前大猜題的成果都必須在今晚得到驗證，豎起耳專心聆聽，一個樂句一個動機地辨識，清晰而明白地進入音樂裡。

　　女武神第一幕第一景，在今晚的男主角齊格蒙開唱之後，樂團帶進來的音樂是「齊格蒙」與「齊格琳德」的主導動機，這意味著事前如果沒有預習做功課，或讀讀《尼貝龍日報》，恐怕就會不知所以然。但我並不想在此將「女武神」第一幕劇情大綱描繪，而是直接進入音樂裡。我發現「指環」以音樂會型態演出，聽眾可以專注在音樂；如果是歌劇演出時比較容易受困於導演的手法，而忽略樂團所帶來無與倫比的美妙。今晚在世界一流的劇院，聆聽經年累月一直在演出「指環」的樂團演出「指環」，指揮又是目前極具希望成爲柏林愛樂下一任總監的接班人，這樣的黃金組合，共創這美妙的夜晚是千載難逢的。

©ANNIE　▲拜魯特節慶劇院內廳實況

一段淒美的愛情故事並不是男女主角先發現，而是樂團在齊格蒙與齊格琳德首次碰面短暫交談中透露愛苗的滋長，是「齊格蒙」與「齊格琳德」的主導動機發展，纏綿交織、如影隨形，讓原本生澀的會面頓時產生了甜蜜的變化。如何來解釋這段命定的愛情呢？（事實上齊格蒙與齊格琳德是一對自幼拆散的雙胞胎，各自成長、經歷各種苦難的歷練，如今偶然的相遇在這麼短暫的時間滋生愛意，應是潛意識的自覺吧！）

　　也許華格納是以血源與同病相憐、心有戚戚焉的因素，讓齊格蒙與齊格琳德這對苦命鴛鴦自覺性的相互吸引，讓愛情從困境出來而發生，來淡化兄妹戀愛的亂倫色彩吧！

©ANNIE　▲拜魯特節慶劇院演出前的舞台

真正令人沉醉美妙的樂音是「愛」與「渴望」的動機出現，大提琴獨奏一下子就讓愛飄進劇院現場每一位聆聽者的心中，在偌大的空間裡迴繞著，多麼美的樂章啊！那種相互吸引無可名狀的愛意，是？又不是？確定？又不確定？應該是此刻齊格蒙與齊格琳德各自心中的忐忑與美妙的滋味吧！

　　第一幕第二景，齊格琳德的丈夫渾丁出場，「渾丁」主導動機一出現，整場氣氛馬上陷入一種低沉陰鬱、狐疑、威脅性的樂音之中。由男低音Kwangchul Youn飾渾丁在這一幕唱得極好，低沉陰鬱、狐疑、威脅性透過他的聲音表現得淋漓盡致。據說他是當今最稱職的渾丁。在樂團的帶領齊格蒙與渾丁的對談，慢慢帶聽眾進入齊格蒙悲慘的命運之中。一段齊格蒙自述身世：「和平」我不能這樣自稱，「快樂」我很希望自己是，「但歹命」我非得這樣稱呼自己……

第一幕第二景最引人入勝的應是齊格蒙自述自己爲何會被追殺的因由最後一段，悲涼的「威松族主題」動機一出現，悽愴悲涼而高貴的威松族，在被操控的命運裡有著自覺性的悲哀，卻能有高貴的情操。我清楚記住這個聲音，也是每每一聽到便會陷入一種很悲涼而不自主的感傷之中。輕嘆著好悲啊！心還會跟著痛呢！

　　第一幕第三景是今晚男女主角最爲投入的一景，尤其是男高音Johan Botha飾齊格蒙到了此間整個聲音全爆開來，連指揮提勒曼都爲之震驚。女高音Eva-Maria Westbroek飾齊格琳德也不遑多讓，從幕啓到現今她一直都是處在情緒之中，表現得相當精彩。我也是因爲她的關係才明白，齊格琳德的敏銳與勇敢才是「指環」劇情大逆轉的關鍵，沒有她的表現與主動付出，就不會有齊格蒙在險境之中仍然惦記著愛，也就沒有齊格蒙眞摯無可替代的人類眞情之愛，感動女武神布倫希德，進而願意幫助齊格蒙而背叛大神佛旦。

©ANNIE
▶ 拜魯特節慶劇院音樂會演出實況

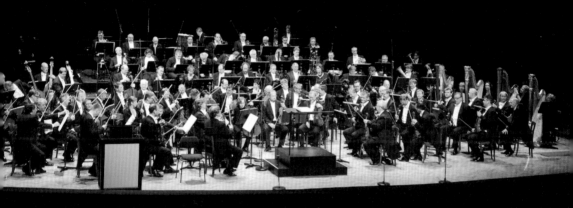

RW 200

Zum Auftakt des Geburtstagskonzerts
anlässlich des 200.Geburtstags von
Richard Wagner spricht

這一幕讓我讚嘆華格納無與倫比在音樂上的構置與巧思，從齊格蒙的悲嘆這個段落引出「劍」的主導動機，可謂是絕妙地將齊格蒙的心理狀態與音樂融合一起，只要你細細聆聽這段微妙的變化，你就會為今晚的演出而讚嘆。

　　這是齊格蒙接受渾丁下戰帖，將於明天決一死戰，而身無武器的齊格蒙在當時的感嘆。一生命運多舛，想起父親曾答應他在最危難時要送給他一把劍，如今這把劍在何方呢？那種天地四方如牢籠、欲奔逃、無處奔地呼喊與哀嘆之中，樂團帶進「劍」的動機是溫柔光輝的樂音，分明此刻的齊格蒙為愛所帶來的溫慰之心，超乎對劍的渴望，顯示是愛給了他求生奮鬥的力量。

▶德國當代藝術家
Anselm Kiefer 安塞姆·基佛畫作

從齊格琳德自述身世到與齊格蒙的相認，一首「春之歌」的詠嘆調更是確立彼此的愛，頓時樂團像是花仙子一般，春降人間，讓整個劇院瀰漫著「愛」與「渴望」的動機，在翻雲覆雨，纏綿悱惻的情境裡。齊格蒙唱著：「神聖愛情最大的困境，渴望的愛情最迫切的需要，在我胸中明亮燃燒，驅使我行動與死亡。」我終於領會華格納如死亡般的愛情，就在這個夜晚，心中的波濤讓我沉默了。

　　幕落了，華格納200周年生日紀念音樂會最精彩的演出，在台下所有指環迷熱烈、趨近鼓譟的聲響中，畫下句點。最美的回憶，從此就都留在各自心中迴旋了。

ⓒANNIE
▶拜魯特街景與慶祝華格納
　生日音樂會節慶的旗幟

V
巴伐利亞國王路德維希二世與華格納

往路德維希二世的國度出發

　　一早看著夥伴們各自離開拜魯特，心中依然是不捨，因為最美好的夜晚已落幕，縱使有遺憾，能帶走的只有回憶，期待他日再來了。接下來的行程，是我的夥伴特別安排的華格納路線，我們早先已在拜魯特租車，一大清早取車之後，便開始我們的行車之旅。往德南的方向行駛，僅是從拜魯特的邊境跨入，也要翻山越嶺，長途跋涉，才能到達路德維希二世的國度。

　　一路上，山巒層疊的巴伐利亞高地就是路德維希二世的轄區領地，富庶美麗的山林與田間，構織一片天地絕色之美，綠就是綠，藍就是藍，黃就是黃。這是初春綻漾的景致，有著大片大片的油菜花田來彩繪初春的顏色，真是美不

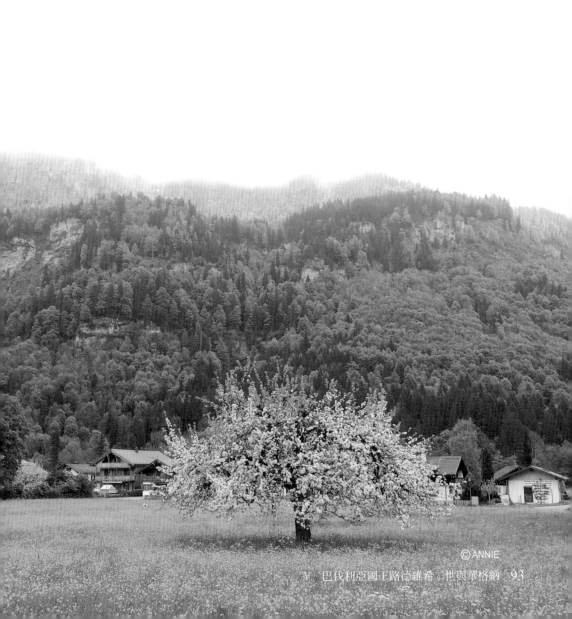
©ANNIE

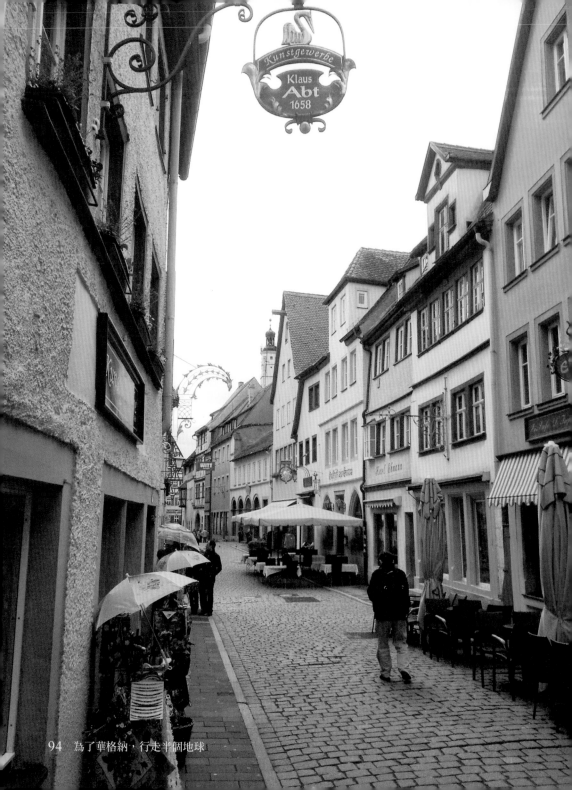

勝收啊！我們途經班堡（Bamberg）
看看1237年建造完工的大教堂，
欣賞新宮殿的美麗玫瑰園，短暫停
留用餐之後，就繼續趕路往羅騰堡
（Rothenburg）的方向行駛。

　　我為我的夥伴感到不可思議，
他說自己像羅盤很有方向感，這還
真不是胡說。從來沒見過有人這麼
喜歡看地圖，竟可以憑藉著地圖，
帶我們一夥人長途跋涉1500公里，
而不會迷路，真是了不起。

　　下午時刻我們順利抵達羅騰堡
（Rothenburg），這個可愛的活古
蹟，是一座保存完好的中世紀古
城。一入城裡，環顧四周，我相信
時間是在這裡靜止了，眼睛所見

© ANNIE　　▲ 羅騰堡古街街景

© ANNIE　　▲ 羅騰堡古街上的麵包店

◀ 羅騰堡街景

的、腳上所踩踏的，全都是中世紀遺留下來的古建築，至今卻依然人味十足，充滿生機。也許是因為位在重山峻嶺之中，沒有經過戰火的洗禮，才能保存這麼完好。

我們悠閒自在地走過市政廳前的廣場，流連小巷街弄的商店，停駐在酒館喝點啤酒，遠眺塔樓，穿過城門……滿是舊時代的遺跡。

讓我們好似生活在那個時代一樣，在一種神祕奇特的氛圍中，領受時空靜止的幻化，很特別的感覺。但我們並沒有忘記，今天最終目的地，是路德維希二世年少成長時期居住的舊天鵝堡。於是起身繼續趕路，往前行。

▶ 羅騰堡古街鐘樓

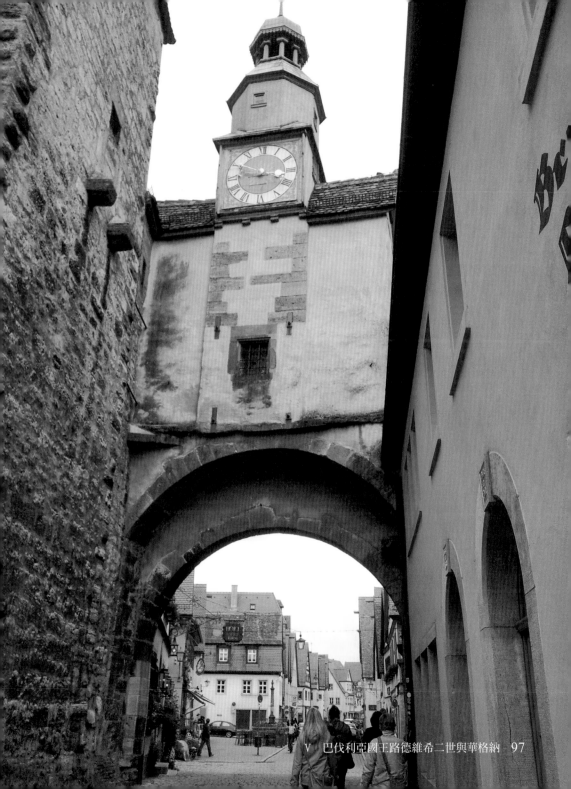

認識路德維希二世

巴伐利亞國王路德維希二世應該可以稱得上是扭轉華格納命運的人,雖然他最終無法扭轉自己的命運,但他支持華格納建立的永恆功業,卻也讓自己在時間的洪流中活了下來。這樣大方強力支持一位藝術家的國王,在歷史上是不多見的。我們一夥人風塵僕僕,在已近黃昏時刻來到施萬高(Schwangau),還真得好好認識一下這位華格納生命中的大貴人。

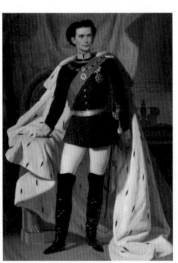

▶巴伐利亞國王
路德維希二世

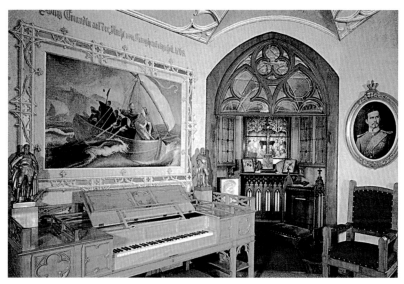

▲舊天鵝堡保留華格納為路德維希獻曲的鋼琴

　　往施萬高（Schwangau）高地行駛，愈往山上的路途雨
勢愈大，氣溫也愈來愈低。在經過一段曲折彎拐的道路，我
們一行人已來到路德維希二世年少時期居住的荷恩施萬高
城（HohenSchwangau）又名舊天鵝堡的山崖下。根據相關
資料記載，華格納曾經來過這裡幾次，城堡裡還保留著華格
納當時彈奏他的作品給路德維希二世聆賞的鋼琴，顯示這城
堡有過華格納駐足的痕跡。

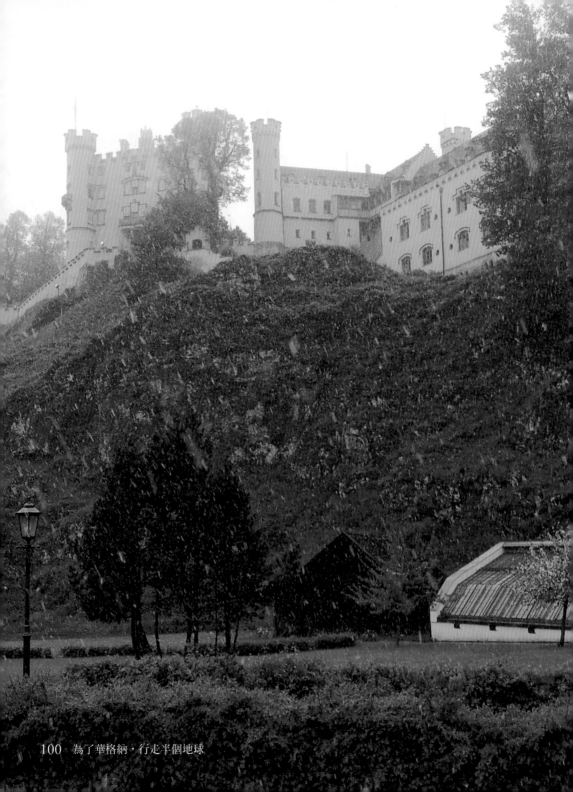

©ANNIE　▲ 新天鵝堡山路下的旅館區

　　飄著雪雨的黃昏，孤絕矗立於山崖上的舊天鵝堡就在眼
前，雖然已過了參訪時間不能入內，但這獨立於世外的一
幕，震懾我的心扉，如此冷冽寂靜的環境，如何使人心性深
刻？當下讓我理解路德維希二世決心支持華格納的心念，是
一種深層的決定。也許這是過於武斷的感受，但也絕非是後
人稱路德維希二世為童話國王，那樣的表面與膚淺。我認為
有關路德維希二世與華格納之間的互動與脈絡，有可能是後
人未能深入理解的。

©ANNIE
◀ 飄著雪雨的舊天鵝堡

▲ 阿爾卑湖黃昏的山嵐景致

▲ 阿爾卑湖黃昏的山嵐景致

　　隨後，我們在鄰近的阿爾卑湖畔漫步。這是雨後的黃昏，因為冷熱空氣交流，使得雲霧飄浮在湖面上，遠山與湖景隨著光影變化，形成空靈幻化如仙境般的美景，更加讓我心靈神往。據說路德維希二世經常散步來此，可以想像他與天地共融，心靈馳騁在這樣美妙的地方，孕育心性澄明而深刻，是如何的渾然天成啊！可見「支持華格納」，當時也才十八歲的年輕國王，這個決定絕非是兒戲隨意的。如果沒有來到他成長的環境，也許我們只會把它當成是歷史事件，而不會去探究為什麼是華格納了。

根據Martha Schad著作的Ludwig II傳記描述，這位當時還是巴伐利亞王子的路德維希二世，對華格納的音樂創作與文采早已傾心與仰慕。1858年十二歲的路德維希二世在叔叔Duke Max的推薦，在圖書館看到華格納的著作《未來藝術工作》，這些論述對當時的小王子而言，似乎太過艱澀也未能完全了解，但有關未來藝術的思想卻深深地植入路德維希二世的腦海裡。1859年陸陸續續在私塾老師的教導，接觸到華格納的著作《歌劇與戲劇》更是激發他的想像力。

◀巴伐利亞王國小王子
　路德維希二世

雖然路德維希二世的父親反對小王子接觸華格納的歌劇作品，但1861年2月有一個機會讓他美夢成眞，他第一次在慕尼黑皇家歌劇院中欣賞了華格納的歌劇《羅安格林》，對歌劇藝術產生了極大興趣，而這也幾乎決定了他以後的命運。

　　當時路德維希二世觀後感想是這樣說的：「雖然《羅安格林》的表演不是很好，但我似乎可以看到劇情背後神聖不可抗拒的本質，讓我的心中燃起強大的火焰。」被劇情深深地吸引而掉淚，像是著魔了似地，進而熟記劇裡的歌詞，還有華格納的其他歌劇作品。從此就成爲華格納的粉絲。1863年他的老師Franz Steininger給他看華格納的『尼貝龍指環』與『紐倫堡的名歌手』劇本，並且讀它們。

　　1864年1月路德維希二世在他的日記中記載他想寫信給華格納，以表明對他的崇拜與仰慕。也曾經向他的堂兄表白過，他極熱愛華格納的音樂，更甚於舞會。認爲華格納神聖迷人的音樂像燭火，第一次點燃內心的火焰，在他的靈魂深處極爲影響他每一個年輕歲月。

由此可以理解路德維希二世是位心性深刻、感受力強烈的國王，以他追隨華格納的藝術思想與深入著迷他的歌劇作品的態度，都讓人感到路德維希二世不只是超齡的表現，對藝術喜好研究的程度甚深，到進而要資助華格納完成他的夢想，是有脈絡可循的。

▲ 1867 年羅恩格林在慕尼黑上演時的舞台草圖，為瓜利歐所繪

路德維希二世與
華格納靈魂交融的友誼

　　1864年5月華格納第一次與路德維希二世見面時，是這樣說的：「今天，我被引領覲見了他。他是那麼"無可救藥地"英俊、富有智慧、熱情洋溢且氣質高雅，以至於我擔心，在這個塵世中，他的生命會像一個絕美的夢般逝去……你完全想像不到他所具有的魅力，如果他能夠一直活下去，那將是一個奇蹟！」我想這段話幾乎是道盡路德維希二世這個人的特質了。

▶巴伐利亞國王路德
　維希二世與華格納

©ANNIE　▲施萬高地區地圖

　　而第一次見到華格納的路德維希二世卻是這樣說的：
「我們好像是角色互換，我整個心都被他吸走了。」路德維
希二世與華格納一樣，從小就極喜愛德國民間神話、詩歌傳
說，這與他生活成長的居住地——舊天鵝堡，有很大的關
聯性。根據史料記載，興建於 12 世紀的舊天鵝堡城堡主人
是施萬高騎士，天鵝是這家族的家徽。這城堡經過幾世紀更
迭之後變成廢墟，最後由路德維希二世的父親買下，而後讓
許多浪漫時期的藝術家參與重建工作，經過多年的整修，完
成這座充滿浪漫主義風格的城堡。

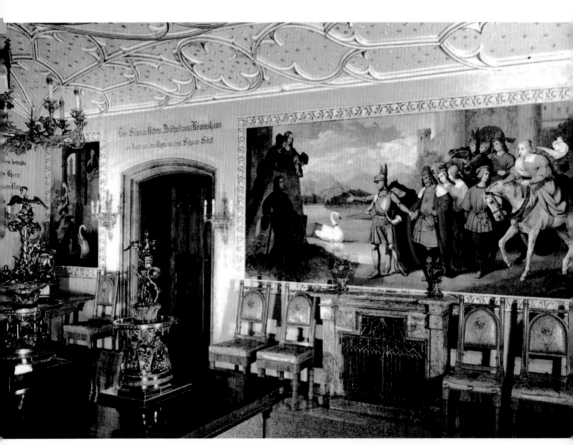

▲ 舊天鵝堡的天鵝騎士大廳

堡內各個房間牆上畫有各種德國民間神話、詩歌傳說的壁畫，其中以天鵝騎士大廳最爲著稱。這房間內的壁畫給人印象非常深刻，上面畫著天鵝騎士羅安格林傳說中的情景，但不是後來才有的華格納歌劇《羅安格林》中的場景。顯示路德維希二世當時觀看華格納的歌劇《羅安格林》會被劇情深深地吸引而掉淚，像是著魔了似地喜歡，原來天鵝騎士的故事早已耳濡目染，在內心裡深深地被影響。

◀路德維希二世的傳記

根據 Martha Schad 著作的 Ludwig II 傳記描述，華格納有一次在路德維希二世的生日時，明確表達一種如詩人般的深層感恩，是這樣說的：「1845 年 8 月『唐懷瑟』首演時，讓我感到非常詫異的是，此時也是我創作『羅安格林』與『名歌手』概念完成的時刻，有位母親在這個時候幫我生了一個守護天使。」這位母親就是在 1845 年 8 月 25 日於慕尼黑生下了路德維希二世，不知道是命定？還是巧合？在被債主追討已經窮途末路的華格納，路德維希二世對他大力支持的舉措，確實扭轉他未來的命運，無疑是華格納今生的守護天使。而彼此對天鵝騎士傳說的喜愛更是因緣巧合，冥冥之中的定數。

　　儘管後來巴伐利亞王國的朝中大臣極力反對路德維希二世支持華格納，但國王建議華格納離開慕尼黑，仍是暗中在瑞士幫華格納安排房舍，繼續提供金援。1866 年 1 月 28 日路德維希二世曾經悲痛地說：「我唯一的朋友，我生命中的

歡樂，最不可知遇的禮物！是讓我幸福的救星……」顯示華格納的離去對國王是一件悲慘的事，也可以感受到路德維希二世對華格納的信賴與依戀，不僅僅是崇拜與仰慕而已。

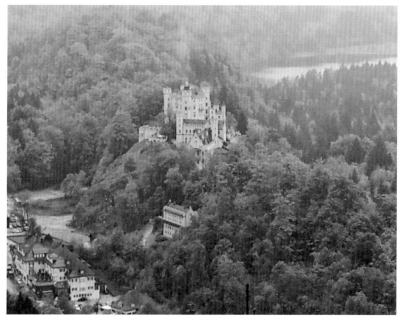

©ANNIE　▲舊天鵝堡的全景

1865年8月4日路德維希二世曾寫過一封信給華格納，內容是這樣寫的：「當我們都不在人世間，過去我們所做的事，將來會像閃亮的範例一樣，帶給不同世代的人們歡樂，在他們內心被激起神聖的永恆藝術。」顯然路德維希二世的預言確實沒有說錯，1886年6月國王路德維希二世過世時，當時的拜魯特節慶劇院依然持續舉辦華格納音樂節。這真是命運的嘲諷啊！

　　這段路德維希二世與華格納靈魂交融的友誼，我相信當事人彼此都很清楚將來他們在歷史上的定位，唯有參透現世法的束縛，才能超凡，去實踐不可能的任務，也才能無私地為對方付出。他們也藉此潛入時光的海流中，為自己安置了永恆不滅的地位。

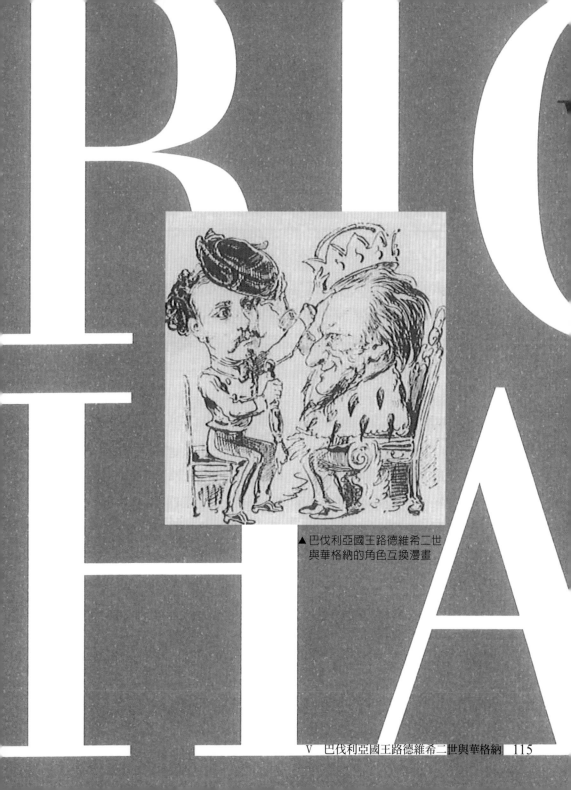

▲巴伐利亞國王路德維希二世
　與華格納的角色互換漫畫

VI
夢中城堡——新天鵝堡

　　經過一夜休息之後，才發現我們入住的旅館就在新天鵝堡的山麓下，在旅館的餐廳坐著，就可以看見新天鵝堡的側面景觀，在戶外只要一抬頭，便可看見新天鵝堡的孤傲空靈之姿。真是到處充滿驚喜而美妙的地方，這兒也是上新天鵝堡搭接駁車的車站。過了早餐時刻旅館外面早已是人潮湧現，不管是個人或團體的觀光客來此，都是要上山參訪新天鵝堡。當然我們也不例外，依序跟著大家排隊上山了。

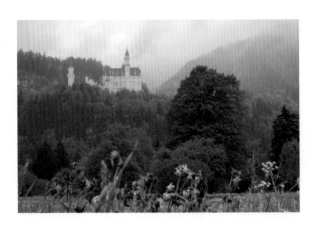

◀ 遠眺新天鵝堡一景

靈感的繆思——瑪莉安橋

　　濕潤微寒的氣候，在山路間更是寂寥清新，一片綠蔭盎然，心情也顯得舒心逸然。約當十多分鐘的車程，接駁車就讓大家下車，而後步行往新天鵝堡的方向行走。在一個岔路口，我們隨著人潮往右轉，來到一座橫亙在兩座山崖之間的瑪莉安橋（Marienbrucke）。橫跨在波廊特峽谷上的瑪莉安橋，最早建造於19世紀中期，是路德維希二世的父親馬克西米連（當時還是太子），讓人建造的一座木橋。1866年路德維希二世下令以金屬結構取代了木橋。長45公尺跨過

©ANNIE　▲千壑之中瑪莉安橋

©ANNIE　▲通往新天鵝堡的山間林蔭小道

91米深的峽谷。由路德維希二世為紀念其母親而命名瑪莉安橋。在橋上可以看到新天鵝堡側面全景，孤傲地立於山間，這裡應是眺望新天鵝堡最佳視野的地方。

我們在橋上登高遠望，景物盡覽無遺，可以感受自己就像在千塹之中，冥想當時的路德維希二世在此地漫遊的情景。據說這裡飄渺空靈的景致，就是醞釀他想在對面山崖上蓋一座新天鵝堡的靈感來源。據了解路德維希二世是大自然的崇拜者，唯有在山巒林野間才會覺得自由和快樂，也才能擺脫當時在政治上的凡俗與不如意吧！

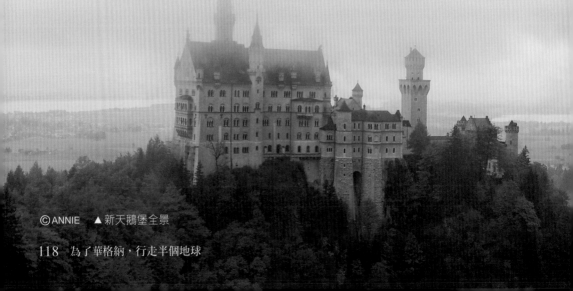

ⒸANNIE　▲ 新天鵝堡全景

夢幻與真實之間

　　離開瑪莉安橋後，繼續往前走去，是一段整修非常完善的道路，不多遠的路程新天鵝堡的大門就在眼前。雖然是在1869年建造迄今也有百年了，看起來還是簇新閃亮，遠望像是座夢幻城堡，近觀則像是一個龐大建築物，讓人感受非常不相同。我想這不是近鄉情怯，而是夢幻與真實之間就在這裡實現，讓我感到震驚，如此的夢想，用如此的心力去實現，試問世人有幾人能做到呢？

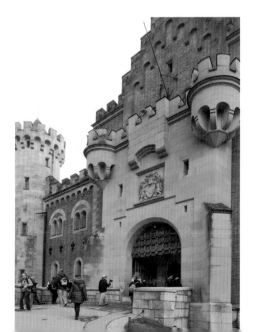

©ANNIE
◀新天鵝堡大門

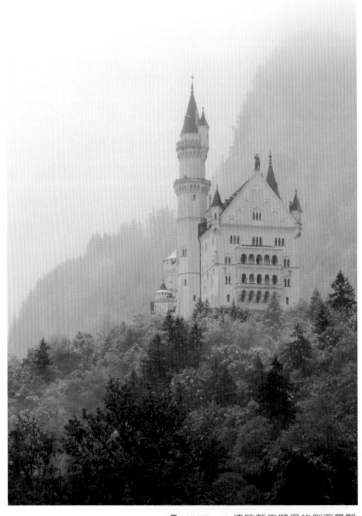

ⒸANNIE　▲遠眺新天鵝堡的側面景觀

我們依序跟著排隊的隊伍入內，一種似曾相識的感覺湧上，新天鵝堡的整體架構有一點像瓦特堡，而事實上確實如此。根據記載，路德維希二世當時對建築是有濃厚的興趣，他任國王時總共建造了三座皇宮，新天鵝堡、林達霍夫宮、西姆湖皇宮。路德維希二世有參與興建設計，新天鵝堡就是他實現夢想的城堡，他以華格納歌劇『唐懷瑟』劇情的發生地－瓦特堡為範例，將其特有的風格融合在新天鵝堡的建築裡，只是此時此景新天鵝堡的簇新閃亮與瓦特堡的冷冽、堅毅、古拙味道還是不相同，應該是少了歷史與時間的淬煉吧！

　　我們隨著英語解說員一層一層爬著階梯上樓，不管解說員如何描述這兒的歷史與建築，這裡最感人、最令我震撼的是牆上的壁畫，每一景一畫深深地觸動著我的心靈，讓我眼淚直直流下來，心想真的有人是這樣將自己的愛好與傾心，用實際的物質體現，實現自己的夢想，這份情癡愛戀到底有多深啊！

▲ 華格納歌劇尼貝龍指環　　▲ 齊格飛穿過熊熊烈火　　▲ 齊格飛鑄劍
　佛旦與齊格飛

　　環顧新天鵝堡三樓是國王的居室，從前廳開始，不用解說員解說，我已被牆上的壁畫深深吸引了。映入眼簾的第一幅就是華格納的最偉大樂劇作品『尼貝龍指環』第三部『齊格飛』裡的場景「齊格飛屠龍記」、「齊格飛鑄諾頓劍」、「佛旦與齊格飛對談」、「齊格飛越過火焰拯救沉睡中的女武神布倫西德」。後來聽解說員解說這些繪畫表現的是最古老的北日耳曼神話故事『尼貝龍之歌』，而華格納的最偉大樂劇作品『尼貝龍指環』就是以此為腳本。可以想見華格納的劇作故事在這座城堡裡真是無所不在，歌劇作品中的經典場景，通通在這城堡裡整個呈現出來。

▶ 齊格飛屠龍

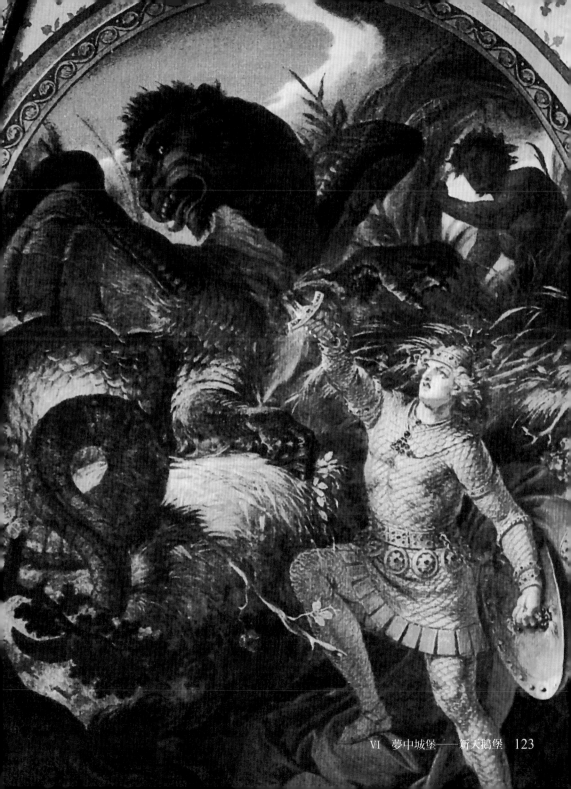

▲ 遞過愛情之酒　　　　　▲ 崔斯坦與伊索德　　　　▲ 殉情

　　在城堡裡的餐廳內，牆上彩繪著華格納歌劇『唐懷瑟』場景「遊唱詩人在瓦特堡的情景」，連『帕西法爾』與『崔斯坦與伊索德』的劇作家也繪在畫裡。來到國王的寢室免不了會被那臥床上精美豪奢木雕的華蓋所吸引，但大部份目光還是匯集在牆上的壁畫上，『崔斯坦與伊索德』劇作裡的精采場景，「遞過愛情之酒」、「崔斯坦與伊索德」、「殉情」等等。我心想路德維希二世爲何會將這齣愛情大悲劇放在自己的臥室裡，難道終身未娶的國王有意中人而無法有結局嗎？傳說路德維希二世是暗戀他的堂姐——西西（奧匈帝國的皇后），想藉由『崔斯坦與伊索德』來緬懷這份愛戀吧！

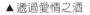
◀ 唐懷瑟演奏舞曲

▲ 歌劇大廳

　　所有華格納重要歌劇作品『唐懷瑟』、『紐倫堡的名歌手』、『羅安格林』、『漂泊的荷蘭人』、『帕西法爾』場景全都繪製在新天鵝堡裡的臥室牆上，如「唐懷瑟在教皇烏爾班四世前懺悔」、「唐懷瑟在維納斯山」、「帕西法爾被任命為聖杯國王」、「克林索的魔法花園」……。最值得一提，是堡內的歌劇大廳，是借鑒瓦特堡內「歌唱大賽廳堂」的整體設計，創建了這歌劇大廳。整個新天鵝堡就是以它為中心，歌劇廳的大小和設置，與瓦特堡非常神似，卻比原型更為裝飾更加奢華。

瀏覽過令人眩目的大量壁畫之後，終於才理解路德維希二世對華格納劇作的喜愛程度，絕非一般人能了解的。我深深領會實踐夢想是一種信念的實現，就如同華格納的拜魯特節慶劇院一樣，堅定目標努力執行與實踐，便是有志者事竟成。我對華格納的喜愛必須從音樂裡著入，但會把音樂所呈現的魅惑用建築來實現與記憶，路德維希二世確實是世上唯一。

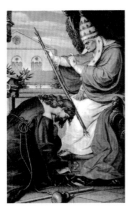

▲ 唐懷瑟在教皇烏爾班
　四世前懺悔

▲ 唐懷瑟在維納斯山上

▲ 帕西法爾歌劇 克林索的魔法森林

新天鵝堡從 1869 年開始修建，直到路德維希二世 1886年 6 月 13 日過世，整座城堡並未完成、建設好。而路德維希二世在這裡也僅僅住過 172 天，也就是他生命的最後時光。華格納也沒來過此地參訪，因為新天鵝堡是在 1884 年春天才可以居住，但華格納在 1883 年 2 月 13 日就已經過世了。

　　過去世人認為是國王過於豪奢建造城堡，對他的批評聲浪不斷。但是仔細想想在修建城堡的過程，需要大量的建材與勞力，這二十多年來幾乎整個施萬高地區的人民都是依靠建築城堡維生。而且直至今天也是依然。新天鵝堡於今已成為歐洲建築史上重要的建築代表，每年為巴伐利亞聯邦州吸引上百萬的遊客，賺進不少觀光財。如今開玩笑地回想當時的國王，還真是有遠見，懂得現代經濟學，以提高政府支出，振興民間消費來帶動經濟繁榮。國王路德維希二世似乎也是為自己建下永恆的功業。

VII

華格納的革命志業——德勒斯登

在德勒斯登追尋華格納的足跡

揮別新、舊天鵝堡，離開施萬高（Schwangau），沿路上都是絕美的景致。我們一夥人行車在著名的羅曼蒂克大道上，一路走走停停，為這層巒疊翠的遠山，為這青翠的草原，為這三兩戶錯落在山坡上的人家，裝飾得很別緻的典型巴伐利亞房舍……還頻頻回首新天鵝堡的丰姿。是初春浪漫在雲霧與花海裡，讓我們一路不寂寞。途中我們參訪了路德維希二世的林達霍夫宮之後，才離開巴伐利亞王國，往薩克遜王國首府德勒斯登方向行駛。

德勒斯登素有易北河畔的佛羅倫斯之稱，是個美麗古老的城市，也是薩克遜王國的首府。幾年前我曾經來過，這次是為了追尋華格納足跡而來。1840年從巴黎回到德國的華格納，由於薩克遜宮廷劇院當家女高音施洛德·得福林的鼎力推薦，於1842年【黎恩濟】作品順利在德勒斯登首演，並大獲成功。因此華格納獲得薩克遜國王任命為終身職的宮廷樂長，從此是華格納在此地展開穩定生活的一段時期。

我們是黃昏時刻來到德勒斯登的舊城區，入住鄰近的旅館卸下行李後，就迫不及待地往易北河的方向走去，想要追尋華格納足跡的心情是熱切地。德勒斯登是一個多紛擾的城市，過去許多戰役讓這個城市經歷不少樓毀人亡的慘劇，如今我們要來回溯當時華格納在此地的實況，說實在是不可為的。但是來談談華格納在此地參與革命的事蹟，倒也是可以讓我們更加認識華格納，這充滿革命性格的一面。

為什麼華格納要參與革命呢？

　　19世紀中葉是浪漫主義思想奔放的年代，整個歐陸諸國可以說已從封建制度逐步邁向民族主義。1848年法國的二月革命，在中歐發生了劇烈的影響，在德意志境內也掀起自由主義與民族主義的風潮，各地都有革命活動同時在德國境內展開。當時華格納是薩克遜國王任命的宮廷樂長，而且是終身職。

　　1849年當時的華格納任宮廷樂長已經六年，他知道即使他的作品『黎恩濟』首演成功，但是離他的理想甚遠。之後他心目中屬於自己真正的藝術作品『漂泊的荷蘭人』、『唐懷瑟』，在此地首演都慘遭失敗，『羅安格林』也一直無法如願上演，讓華格納了解改革歌劇，其必然須從改革歌劇製作開始。於是提出一項改革建言「為薩克遜王國成立國立劇院的組織建議」，這是一項來自華格納實務經驗的切實建議。但是劇院當局不但不接受、還否決這項建言，並且把

©ANNIE

▶ 德勒斯登 Katholische
Hotkirche 宮廷教堂

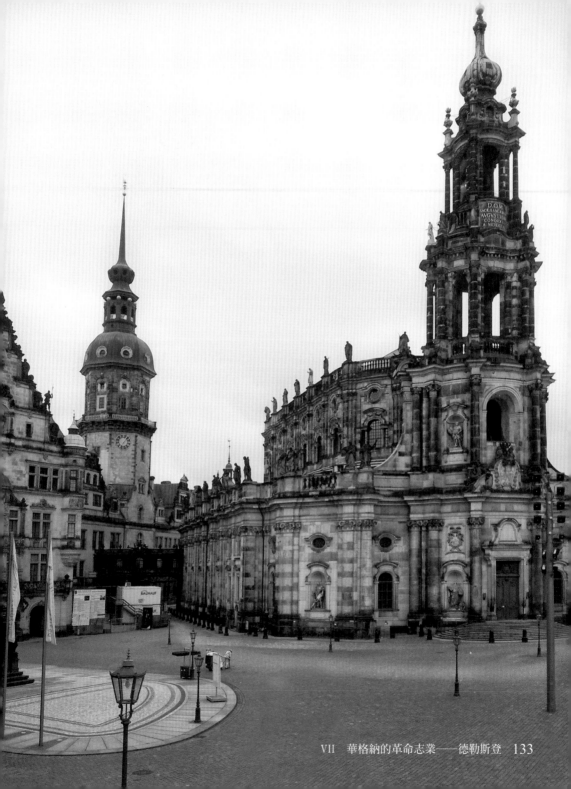

華格納列為異議份子。當時的華格納深感認為這是腐敗的勢力，是既得利益者的傲慢，更加深他想要改革的決心。

　　一向對社會問題很關切的華格納，在政治思想上受到好友巴枯寧（Mikhail Bakunin）無政府主義的影響很深，並積極投入革命活動。終於在1849年薩克遜王國的首府德勒斯登起義革命，在這革命活動中，華格納參與編寫、印製傳單以激起薩克遜士兵與起義者聯合起來抗爭。發表演說、出版文宣，甚至登上教堂鐘樓瞭望政府軍的動向、還放火燒掉自己任職的歌劇院。

當時華格納還信心十足地認為，這將會演變成「人類社會藝術規範」的運動。華格納在追憶巴枯寧（Mikhail Bakunin）時曾經談到：「在這個不平凡的人物身上，有兩種精神並存著：一方面他極力反對一切文化、無視文明；另一方面他又熱烈追求人類最純潔的理想。經過幾次接觸後，我身不由己地感到恐懼，但又深深地被他不可抗拒的誘惑力所吸引。」顯然當時的華格納參與革命的日子裡，是處在恐懼與被吸引之中。

　　這次的革命活動沒多久就被薩克遜王國政府軍武力鎮壓，華格納雖然躲過死劫，但被政府軍列為叛國罪通緝，華格納只好逃離德勒斯登，投靠在威瑪的李斯特，輾轉到瑞士，最終在蘇黎世定居過著流亡的生活。但華格納在這段期間仍不斷發表文章，繼續支持革命。

©ANNIE
◀ 德勒斯登舊城區街景

©ANNIE　▲德勒斯登充滿藝術的古建築一景

華格納認為藝術是靈魂救贖的媒介，其中他的著作《藝術與革命》、《未來的藝術作品》，提到社會的演變，應順應革新的精神，進而提出總體藝術的概念與擴大古希臘音樂節慶的理念，更建議以未來的劇院取代舊式劇院。

　　顯示他對當時的音樂環境與劇院的陳腐已經全然失望，想要興建自己理想中的劇院，只演出自己的劇作的想法，追求最純潔的理想，在此時就儼然已現了。由這些言論與革命行為中，可以看出華格納以革命者的姿態，想要扭轉這世界荒唐的現況，是熱切與不遺餘力的。

漫步在德勒斯登的舊城區

　　德勒斯登這個大約只有五十多萬人口的城市，沿著易北河兩岸發展的城市。沿革甚早，約莫是12世紀薩克遜同盟開始，進而發展成為薩克遜大公國。十八世紀時因腓德烈‧奧古斯都一世而強盛，也曾經輝煌過。所以城市的許多建築隨處可見大公的雕像。建城已有八百年之久的德勒斯登，確實遺留下許多可觀的建築，這些充滿藝術的古建築群，事實上經歷二次大戰，大部分在聯軍空襲轟炸中摧毀了，是戰後再重建修復完成的。多年來漸漸恢復昔日的光榮，而成為現在德國易北河上閃亮的皇冠。

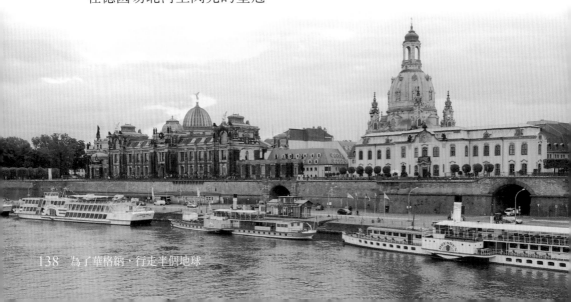

清晨時刻，與我的夥伴出了城門，沿著易北河畔閒散安靜地漫步，在舊城區觀賞這些美麗的建築。其中以薩克遜大公國遺留的宮殿、教堂、議政廳最為壯觀，大部份是巴洛克式建築，教堂大都是哥德式建築。

▲ 德勒斯登薩克遜大公國宮殿一景

◀ 德勒斯登易北河畔的建築群

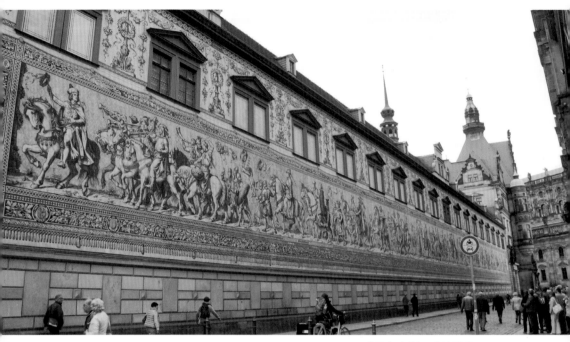

▲ 「君主出巡」磁磚壁畫

　　德勒斯登城外牆的瓷磚壁畫「君主出巡」，是每位到訪的旅客必會注意的藝術傑作，主要是以1127 ～ 1873年的薩克遜君主為主題，以25000片的邁森磁磚拼貼而成的。二次大戰時，整個德勒斯登都被炸彈轟炸得體無完膚，而這座壁畫卻奇蹟似的倖免於戰火摧殘。如今這磁磚壁畫看起來歷久彌新，絲毫不褪色。

最引人注目的應算是奧古斯都的宮殿──茲溫葛宮，茲溫葛宮（1710～1738年建），由奧古斯都一世命令建造的宮殿，由薩克遜選帝侯的奧古斯都一世（腓德列‧奧古斯都一世）將薩克遜王國帶到鼎盛時期，並於1697年兼任波蘭的國王。而這座由建築家貝馬特烏斯‧丹尼爾‧珀佩爾曼和雕刻家貝爾蒙薩興建，有著德國巴洛克式傑作之稱的宮殿，兩兩對稱、左右平衡的圍繞著廣場，目前已經闢為美術、瓷器、武士、錢幣四個博物館。

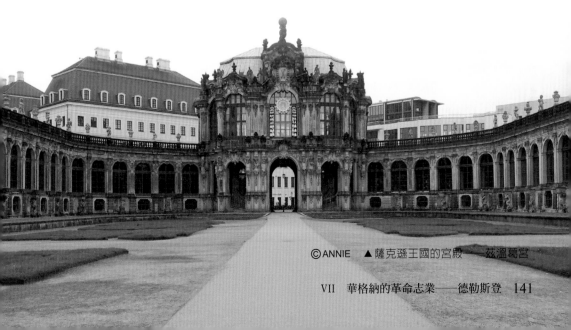

ⒸANNIE　▲薩克遜王國的宮殿──茲溫葛宮

走過了廣場中央是薩克遜王約翰的騎馬像，著名的森帕歌劇院（Semper）（1816～1826年建）就在眼前，這劇院迄今已有兩百多年的歷史，曾經被戰火夷平過兩次，德國人為了緬懷它、恢復它原來的壯麗，可以等候40年（1945～1985年），在找出原始建築設計圖後，才又讓它原樣重建起來。Semper也是巴伐利亞國王路德維希為華格納在慕尼黑興建歌劇院的設計建築師，雖然因巴伐利亞朝臣反對沒有蓋成。

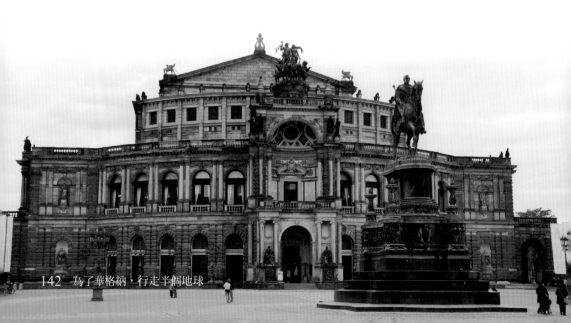

但華格納在興建拜魯特節慶劇院時，隱藏式的樂隊池與坡狀的觀眾席，大致沿用Semper的設計。位在劇院旁的雕像是這劇院的第一任總監韋伯（1786～1826年Carl-Maria-von Weber），華格納是他的接任者，華格納的劇作『漂泊的荷蘭人』、『唐懷瑟』都在這裡首演，顯示森帕歌劇院（Semper）確實有其過人可取之處，讓華格納有著難以忘懷的經驗。

ⒸANNIE　▲森帕歌劇院第一任總監韋伯

◀森帕歌劇院

我們慢慢走到布呂爾露台，這是沿著易北河畔擴展的露台，素有歐洲的陽台之稱，坐下來慢慢欣賞易北河的風光與河對岸的古建築。頓時也感受到華格納為什麼會在他人生最平穩的時刻，選擇參與革命？看看眼前這些為後人讚嘆欽羨的建築，代表著當時的權力，更是隱含著奢侈與腐敗。

華格納在此地縱使有萬般才華，仍還是貴族眼裡的平民，「起來革命」最終是他不得不的選擇吧！而他最偉大劇作『尼貝龍指環』所隱喻的反封建思想，源至於他在德勒斯登切身的遭遇，也是有跡可循的。

華格納用音樂表現他的理想、他的抱負，除了展現他的絕世天賦之外，更有為生民立命的人道關懷與社會主義的良知。顯然他的革命志業最終都落實在他的藝術理想裡，而深深影響未來世代的人們。

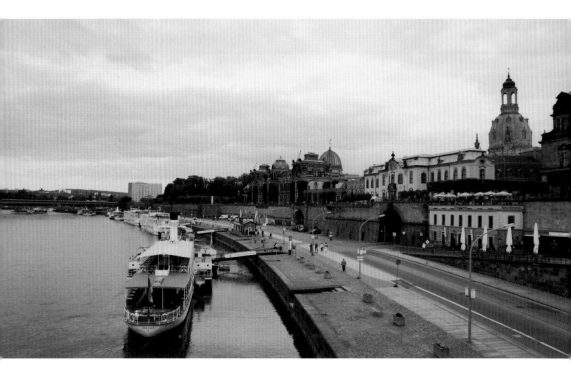

▲ 易北河畔的布呂爾露台眺望

VIII
漢堡歌劇院── Wagner Wahn

　　離開德勒斯登驅車趕往火車站搭 ICE 往漢堡，再度與夥伴們聚首，開始我們的指環之旅。「指環之旅」顧名思義就是在漢堡歌劇院聆賞全本的『尼貝龍指環』，全劇共分四部，長達十五小時，必須四個晚上才能全部觀賞完，這便是我們一大票夥伴在漢堡停留五天最重要的活動。為了這四個晚上的演出，我們在台灣已經準備好長一段時間，如今來到漢堡，反倒是有種來驗收成果的感覺。

▲ 漢堡歌劇院演出華格納指環節目單

Wagner Wahn

▲ 漢堡歌劇院總監兼指揮 Simone Young

　　有關華格納200周年誕辰的紀念活動，漢堡歌劇院是全球唯一推出華格納劇作全系列十部作品的歌劇院。同時也是漢堡歌劇院總監兼指揮 Simone Young 的告別之作，以「Wagner Wahn」華格納的狂想為標題。光看標題便知道這是一大艱鉅工程，其所關聯到的舞台製作、參與演出的歌

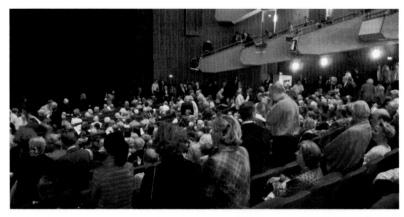

©ANNIE　▲漢堡歌劇院演出實況

手、樂團排練演出、還有指揮，導演的想法與詮釋……等等，對歌劇院而言都是大挑戰，是參與者對華格納的狂想，也是淋漓盡致展現華格納狂想的演出。

　　這是世界上少有可以在短短一個月內聆賞到華格納劇作全系列十部作品的演出，即使是拜魯特華格納音樂節也不曾這樣安排過。但對資深的華格納樂迷而言，這是千載難逢的機會。就如同詹益昌醫師說：「以全程參與這次的活動來紀念華格納200周年誕辰紀念，我這輩子心願已了。」雖然我並非全程參與，但在漢堡歌劇院聆賞全本的『指環』，是我追逐夢想的最高里程碑，現在已不是遙望的界碑，而是認眞地實現它的時候。我珍惜在漢堡歌劇院的每一個分秒時刻，爲我的愛樂人夢想之旅留下深層的印記。

平民卻不平凡的漢堡歌劇院

　　下榻漢堡歌劇院附近的旅館之後，梳洗整裝等待晚上的指環第一部『萊茵黃金』演出，心情是相當忐忑的，不用醞釀情緒就已經緊張到吃不下飯了。與我有相同心情的夥伴更是讓我訝異，人人抱著詹益昌醫師的著作《華格納　尼貝龍指環　愛情與權力的世紀之謎》猛K歌詞與主導動機，而我早就抱著必然陣亡的決心而死背歌詞，就像是大專聯考一樣，能背的就強記下來，背不下來的就夾帶小抄。更妙的是還有同伴在現場利用手機微光看歌詞，我還真納悶她們是如何辦到的啊？

©ANNIE

▶台灣華格納權威
　——詹益昌醫師大作

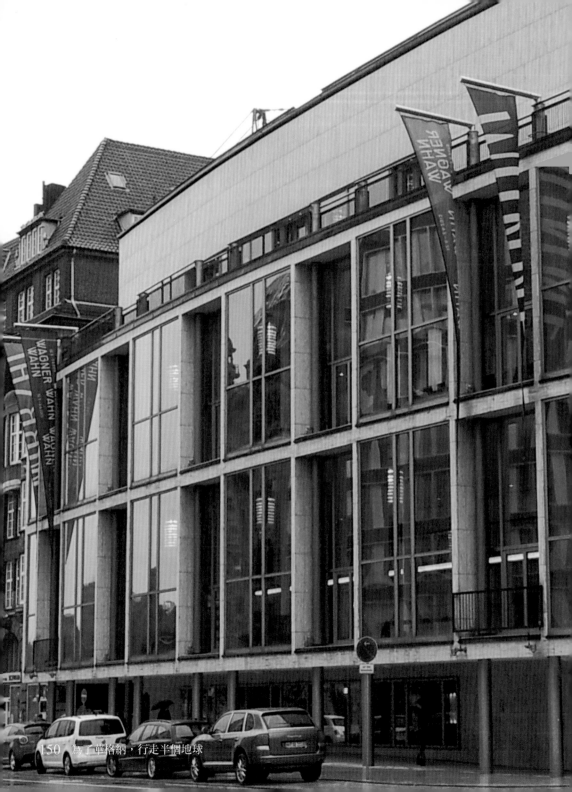

▶ 漢堡歌劇院的馬勒銅像

　　黃昏時刻，我們一行人隨著詹益昌醫師的步履，往漢堡歌劇院的方向走去，其實僅是沿著街廓轉個彎就抵達漢堡歌劇院。矗立在眼前的漢堡歌劇院令人意外的樸實，乍看就是一棟普通的建築，與我們在各地看到的富麗堂皇歌劇院非常地不相同。但在看到漢堡歌劇院外牆上馬勒的銅製雕像之後，了解這素有「德國的歌劇城市」之稱的漢堡，有著不平凡的歷史，確實值得我們先來深入探討這平民卻不平凡的漢堡歌劇院的歷史因由，再來深究今晚『萊茵黃金』的演出。

　　根據資料顯示，早在十七世紀時德國就開始接受義大利歌劇作品的演出，但真正德國歌劇的誕生是在莫札特、貝多芬、韋伯等人出現，才開始蓬勃發展。在此之前德國的歌劇發展可以說是義大利歌劇的式樣中，巧妙融合著德國風格的對位法，甚至也融合著法式風格。在十七世紀末到十八世紀初，德語歌劇只不過是在像萊比錫、溫修維克之類的小城市演出，但這些傳統卻不絕如縷地延續下來。

　　◀ 漢堡歌劇院

漢堡市當時是德國的第一大港都，市民階級享有財富與自由，以至於可以由市民意識發展的德國歌劇在這裡得到認同，德國的第一座公共歌劇院便於 1678 年在漢堡落成。當時熱愛藝術的漢堡人要求擁有一個為所有市民開放的歌劇院，而非只為貴族階級。這就是讓漢堡市有「德國的歌劇城市」之稱的原由。

漢堡歌劇院（Hamburg Stadttheater），譯為漢堡市立劇院；1930 年代改為今名：HamburgischeStaatsoper（Hamburg State Opera），即漢堡國家歌劇院。漢堡歌劇院現今已是舉世聞名，是德國 A 級的歌劇院。不平凡的歷史除了傳承德國歌劇在德國發展之外，這座歌劇院一直以來，都是各個階層的人可以共享的平民歌劇院。其中最輝煌的歷史是 1891 年馬勒來此擔任音樂總監六年，當時的大指揮家畢羅（科西瑪的前夫）在 1891 年 4 月 24 日寫信給他的女兒妲妮拉（Daniela）：「漢堡終於有了一位第一流指揮家，我覺得古斯塔夫・馬勒的指揮功力足以媲美一些最好的指揮家如

▲ 漢堡市市景

莫特爾或李希特。最近我聽他指揮的《齊格飛》，他雖然沒
有經過管弦樂團的預演，卻有能力讓這些烏合之眾隨著他的
指揮棒起舞。」另外，西班牙著名女歌劇演員卡芭葉從這裡
走向世界，被譽為世界三大男高音的多明戈、帕瓦羅蒂等舉
世聞名的歌劇演員都曾在這裡演出。

指揮 Simone Young 的
華格納「指環」狂想

　　西蒙娜·楊（Simone Young）是澳洲雪梨人。在澳洲就學期間已經有指揮的經驗。後來她得到獎學金，使她能前往歐洲留學，並擔任一些指揮家，如 James Conlon 和巴倫波因的助理指揮。尤其是擔任巴倫波因在拜魯特演出華格納系列劇作助理指揮很多年，這是個非常重要的經驗。之後她取得在歐美各大名歌劇院擔任過客席指揮或是音樂總監。目前她是身兼漢堡歌劇院及漢堡愛樂的音樂總監，與當年的馬勒一樣，在漢堡市享有極高的榮譽。在當今樂壇中，女性指

◀ 指揮 Simone Young

揮總是比男性指揮家要少。西蒙娜‧楊（Simone Young）
能成功利用她獨特的女性特質打出一片天，更是難能可貴。

這次漢堡歌劇院推出「Wagner Wahn」華格納的狂想為
標題，雖然是西蒙娜‧楊（Simone Young）告別漢堡歌劇院
的演出，但她在維也納、柏林也都曾經指揮過全本『指環』。
有記者訪問她，為何選擇漢堡再指揮一次全本『指環』？是
延續，還是有更創新的想法？西蒙娜‧楊（Simone Young）
是這樣回答的：「不是延續，而是進一步對『指環』的了
解，音樂本身也有推陳出新的想法。」

▲ 漢堡歌劇院演出指環的海報

「15小時『指環』詮釋的預設觀點，是根據劇情的發展，可以感受到音樂的變化，跟著全劇的發展主題就會一一出現，讓我找到華格納留給指揮發揮的空間，也就是我可以揮灑的空間。」

　　西蒙娜・楊（Simone Young）認為：「『萊茵黃金』，並不像一般認為是序幕，而是很重要的一部劇作，內容豐富，角色衝突最多，主導動機出現的頻率也最多。整齣戲如同天地鴻濛之際，所以角色的定位是以較年輕的方式來詮釋，會比較好玩有趣。」

▶ 在漢堡市街的雕像

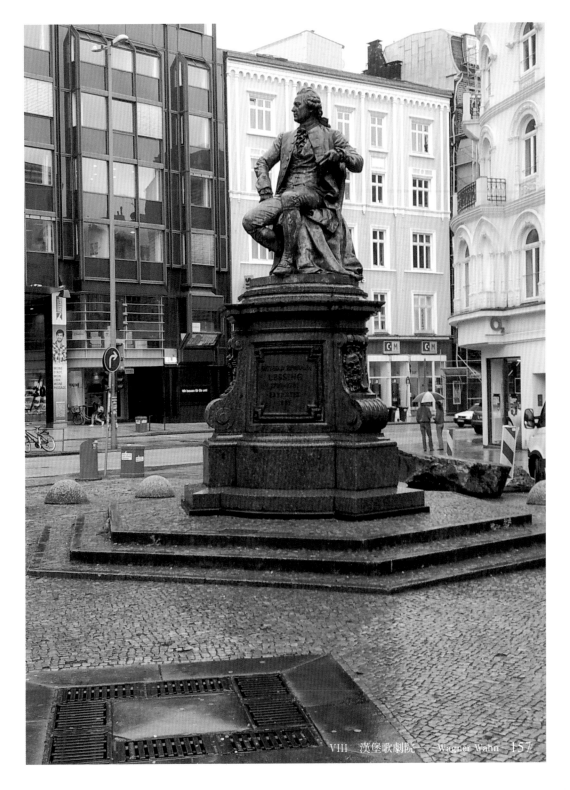

為了華格納‧行走半個地球

以這樣資深經歷的指揮家，都還能懷抱著謙遜的態度來詮釋『指環』，仍能不斷地挖掘『指環』的新意，仍能不斷地尋找自己能揮灑的空間；可以想像『指環』是如何的博大精深，像是永遠也討論不完的巨幅詩篇。

　　我心想當眾人在追思紀念華格納200歲誕辰之際，可曾有深思過追隨華格納在他的作品之中，是否找到可以讓我們安身立命的觸動嗎？我們的心靈可曾因為華格納而改變嗎？我確實必須深思漢斯-彼得‧德雷曼導演說過的一句話：「我的靈魂總在看的時候聽見。」如此每當我聆賞『指環』時，我就必須更專注更深入才是吧！

◀漢堡歌劇院外觀一景

IX

尼貝龍指環　序夜　萊茵黃金

　　大夥們走進漢堡歌劇院，各自找到座次坐定之後，屏息以待序幕拉開，我們期待已久的尼貝龍指環　序夜『萊茵黃金』就要開始了。

　　相信漢堡歌劇院的觀眾席上的聽眾，也都跟我一樣非常想知道今晚的『萊茵黃金』究竟是怎樣製作與詮釋，畢竟現在要看到傳統版本『指環』是較少的，而新製作的現代版本就像是猜謎或是像試題一樣，不深入觀賞是很難知其究竟。現在就跟著我一起來拆解這個謎題吧！

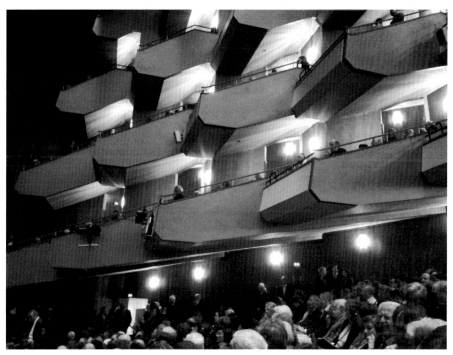

©ANNIE　▲漢堡歌劇院內的實況

萊茵黃金 第一景

　　序幕拉開，甫一開場，舞台上的一切，讓我覺得自己好忙啊！不管是聽覺、視覺、內心所感受的，通通都不聽使喚，不知道方向在哪裡？原本印象中的『萊茵黃金』最初始，是不知從何處傳來的神祕低音，以及法國號 Eb 大調琶音旋律開啓了序幕，象徵著太初的混沌，宇宙的起源。如今擺在舞台上的是一張大床，萊茵少女則是穿著睡衣，拿著枕頭在床上打起枕頭仗。

　　隨著「自然」的主導動機出現，原本期待波濤洶湧的萊茵河，在晨曦之中波光粼粼閃動著，萊茵少女無憂無慮、自由地在水中遊玩嬉戲的場景；如今這一切都在眼前的大床之中，那些感覺全都不存在了；取而代之的是一群年幼又世故的少女在床上嬉戲，我的視覺一下就回歸到現代的生活範疇。當下我能思考的，是以現在的眼光來看待眼前的『指

環』，這樣我的思緒也不用一直在預設假想的時空背景之中衝突，而無法再繼續下面的劇情發展。

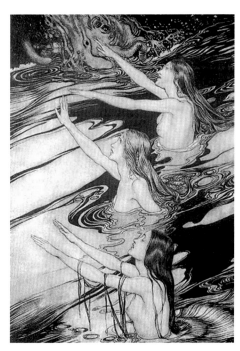

▲ 在水中戲水的萊茵少女

阿伯利希活像個糟老頭畏畏縮縮出場，穿著工作服，攜帶著消毒器具，潛入萊茵少女的房間，想要爬上床調戲萊茵少女，反遭萊茵少女戲弄。自認遭受到歧視與戲弄的阿伯利希，則深感憤怒與怨恨。無意間聽到萊茵少女洩漏看守萊茵黃金的秘密（將黃金打造成指環者，可贏得舉世的財富；但是想將黃金打造成指環者，必須先捨棄愛情。）萊茵少女天真認為世上沒有人會為了黃金捨棄愛情。可是聽到心裡，盤算過後的阿伯利希是這樣想的：「我可以由此贏得舉世的財富，若是得不到愛情，仍可以買到歡愉！」於是公然對著萊茵少女詛咒愛情，搶走黃金逃離。

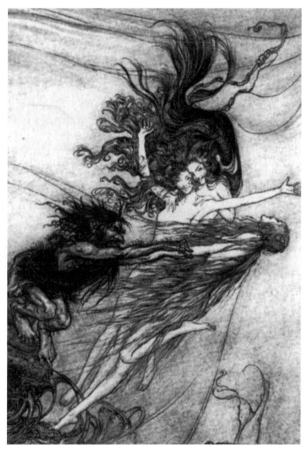

▲拉克漢（Arthur Rackham,1867-1939）創作
　《指環》一系列的版畫，圖為《萊茵黃金》
　一幕，萊茵少女戲弄侏儒阿伯利希

延 伸 討 論

　　如同1898年蕭伯納說到的：「若非對『指環』全劇沒有概略的了解，或缺乏哲學或政治家憂國憂民的胸襟，是無法享受這齣戲劇的精髓。也許有些觀眾或許可以在某些優美的樂曲中找到慰藉，隨著演奏起伏；但若是欣賞音樂的能力也和對世界的認知一樣不足的話，最好是省省吧，別自找罪受了。」

　　我想我一開始確實陷入不知為何的狀態，但隨著劇情的發展，慢慢地我可以體會，這是以藉古喻今的手法，來描述現代人生存的現實觀。透過舞台設計的實景，直接解構對劇情的訴求，引發觀眾的注意與思考，而不再只是純聆賞音樂，讓歌劇導演的思想直接注入在舞台上。我終於明白在舞台上演出的『指環』，為何是「總體藝術」呈現的因由了。

延 伸 討 論

　　華格納所說的「總體藝術」，眞正意義在於藝術的合成，各種藝術必須找回各自在「整體」中的角色，互相配合、合成以展現進一步的效果。就如同現代的電影與配樂一樣，讓各種藝術可以合成融合在舞台上。

　　那麼我們再來看看，這看似簡單不複雜的場景，卻是『指環』劇情陷入邪惡、紛亂、衝突的開始。以借古喻今的手法，來描述現代人生存的現實觀，便是我需要了解的。一張大床的隱喻，是否象徵著慾望、權力與財富的取捨，都是假託在愛情的虛假性之上嗎？像阿伯利希這樣卑微的工人也有他的慾望，萊茵少女正好是他所有慾望的化身，他所追逐尋求的應該不是愛情，而是一種本能的欲望吧？萊茵少女的世故就跟現在的時下女孩一樣，因現實的條件與外貌拒絕阿伯利希的追求也是正常的。

延 伸 討 論

　　而引發阿伯利希發下捨棄愛情的詛咒，應該是來自被無情譏笑與戲弄，激怒之下而產生的一種怨懟，並非他真的了解愛情或渴望愛情。歌劇導演以一張大床來隱喻人人都具有本能性的慾望，在面對愛情、權力與財富的抉擇時，在現今的普羅大眾捨棄愛情也是正常的。雖然我並不認同以這張大床取代原劇中描繪的萊茵河，但可以想見這樣的隱喻，現時今下捨棄愛情就跟上床一樣，是稀鬆平常的。對權力的野心也是天生自然的。

　　看完這一景，我終於了解漢堡歌劇院為什麼要以「Wagner Wahn」華格納的狂想為標題，如此背離原作，我們也只能跟隨著劇情的發展，來看看歌劇導演如何以狂想的心境在原作的基礎架構之下重建與重新詮釋，看它如何與現代精神相呼應，如何發掘指環的深層意涵。

▲ 華格納在拜魯特劇院排練的畫作，阿道夫‧
門策爾（Adolf Menzel）所繪

萊茵黃金 第二景

　　這場『萊茵黃金』的舞台設計，如同一個表演的整體空間，一轉眼第二景的舞台布景立即呈現不同的樣貌。這時大神佛旦穿著光鮮亮眼的西裝坐在客廳的沙發上，眼前舞台上呈現的是巨型山坡的建築模型，模型上有個象徵瓦哈爾城堡的白色房子模型，一切好像都在佛旦的掌控之下，儼然像個成功的企業家，正在運籌帷幄他統治世界的美夢。他志得意滿地唱道：「這永恆功業已完成，山頂聳立著諸神的城堡。」

　　當佛麗卡怒氣沖沖地出來與大神佛旦興師問罪，為何擅自答應瓦哈爾城堡的建築合約中，以愛情女神佛萊亞做為酬勞。這時兩人才意識到對於即將來催討工程款的巨人族兄弟法夫納與法索德，竟然還沒有應對之策。舞台上的角色人物就像是一大家族正在商討大事一樣，是屬於大家共同利益的事，一定是相互力挺。也就是說諸神不同意將佛萊亞做為交

▲ 1876 年拜魯特《萊茵黃金》的舞台圖畫

換酬勞的籌碼，大家要佛旦另想解決的方法。佛旦只好求救火神洛格。

樂團帶入宏亮、穩重、沉重的腳步聲的樂音時，巨人族兄弟穿著西裝、頭戴安全帽，像是營造商人出場，準備前來領取建造城堡的酬勞。此刻的佛旦是閃爍其詞，含糊敷衍。巨人族兄弟才首次意識到他們一直敬重的大神佛旦與諸神，竟然是如此腐敗、貪婪、不公正、不忠實。而他們卻是信守承諾，如期將城堡建造得穩固牢靠，不偷工也不減兩。

正當雙方為著酬勞支付問題，爭執不下時，曾經答應過佛旦要幫忙解決這事的洛格，像是江湖術士般地出現。

他說：「我走遍世界各地尋覓，發現無一物能取代愛情與女性價值，只有尼貝龍人阿伯利希曾詛咒愛情而獲得了萊茵黃金。」巨人族兄弟商討之後，認為黃金的力量比愛情女神更有價值，於是巨人族兄弟擄走佛萊亞，優求佛旦以黃金贖回。

讓神族賴以生命活力的金蘋果魔力，隨著被擄走的佛萊亞而消失，諸神逐漸一個一個昏倒在舞台上。身爲神族的大家長佛旦，爲解決家族面臨到的困境，只好聽從洛格的計謀，同意一起去找阿伯利希搶奪萊茵黃金，以解決困境。

▲十三世紀的尼貝龍之歌手抄本

延伸討論

　　以這樣的製作很明顯是直接切入現代人的現實觀，沒有盤古開天的神話隱喻，除了將社會階級打平了之外，其餘的劇情發展應該都還符合原作的思想。這一景裡有關洛格的說法，是值得我們來深思的。

　　洛格說：「我性喜奔波於地底山巔，房舍與爐灶爲我所不愛。東內與佛洛，則夢想著屋頂與住處！他們想結婚時，房子會使它們快樂。一棟華美的廳堂、一座堅固的城堡，則是佛旦的願望。」其實在這裏洛格已點出神族爲什麼會陷入困境，最後導致滅亡厄運的原因了。

延 伸 討 論

　　佛旦與佛麗卡是契約婚姻而結合，佛旦自願拔除一隻眼睛爲代價，得到「法律的權力」成爲神族的領袖。顯示他對權力的慾望與野心是很強烈的。想要一棟華美的廳堂、一座堅固的城堡來安置神族，劃擘願景，可以任意犧牲神族賴以生命活力來源的佛萊亞，也足以見得佛旦的貪婪。

　　以現代的角度來看，和一些企業主爲達目的、追求財富，不擇手段行事是沒什麼不同的。這是人性，資本社會下的通病吧！爲了滿足貪婪的野心，勢必要付出代價。

萊茵黃金 第三景

　　隨著樂團帶進「鍛造」與「苦」的主導動機，我的視覺
也跟著轉換，出現在舞台上的是一間工廠廠房，裏頭放置一
座像煉金設備的機器。首先出場的是迷魅，發出哀號聲。
噢！噢！啊！啊！顯示阿伯利希正運用指環的魔力，奴役同
族的尼貝龍人為他煉金，聚歛財寶。迷魅也是被奴役的人之
一。阿伯利希逼迫迷魅為他製造一頂能夠隱身與變化外型的
魔盔，以祈得更有效地控制尼貝龍人。見到阿伯利希的佛旦
與洛格，發現工廠內的桌上堆滿金錠，而阿伯利希正得意忘
形地誇耀自己累積的寶藏，訴說著他要一統大業的美夢。

　　狡詐的洛格見機行事，早已預謀要如何智取「指環」，
假裝很懼怕魔盔的魔力，要阿伯利希親自示範魔盔到底有多
厲害。阿伯利希得意地想要顯示自己的厲害，於是變出一條
巨蟒，結果舞台上卻出現一條水管。狡詐的洛格假裝很害怕
的樣子，繼續誘騙阿伯利希再變出一個小東西來顯示魔盔的

多變能力。阿伯利希不疑有他果然變成一隻蟾蜍，結果被佛旦與洛格一舉成擒。

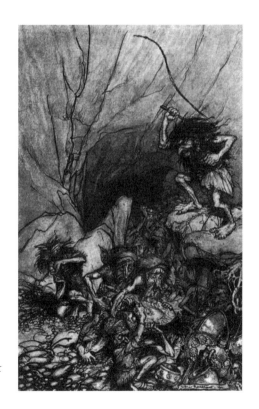

▶阿伯利希正在鞭策地底下
　的尼貝龍族人

延 伸 討 論

　　狡詐多智的洛格，其實早已清楚搶奪阿伯利希的指環與黃金，除了道德上的顧慮之外，應該沒有其他的阻礙；否則這麼事關重大的難題也不會僅兩人冒險前去。阿伯利希畢竟是個可憐、愚鈍的糟老頭，是很容易上當受騙的。

　　從舞台上原本應該出現巨蟒，卻變出一條大水管的事件，看來是相當諷刺的。這意味著不管阿伯利希的魔盔到底能變出什麼樣可怕的東西出來，在洛格的盤算裏，都必須是可怕的事物，以迎合阿伯利希的虛榮與裝腔作勢，其實都是逃不過洛格的算計之中。

延 伸 討 論

　　只是「道德」，是佛旦等人所顧慮的嗎？這不禁讓我們思考所謂的「權貴」，到底有什麼依據值得人們尊敬呢？佛旦的所爲也再一次讓我們明白，他究竟是靠什麼而生存的呢？

　　說穿了就是利益擺眼前，可以不計代價得到自己想要的。貪婪便是神族滅絕的原罪吧！

萊茵黃金 第四景

　　舞台又帶我們重回到第二景的畫面，這時佛旦與洛格帶著被綑綁的阿伯利希回到住處，佛旦逼迫阿伯利希交出所有累積的黃金寶藏以換取自由，並從阿伯利希手上硬搶走指環。當佛旦將指環戴在自己的手上，高舉著戴上指環的手，得意揚揚之時，卻無視於早已昏躺在地上多時的諸神。失去指環的阿伯利希，在怨恨之中下了可怕的詛咒：「指環之主必成指環之奴，擁有者將獲致死亡。」

　　原本這些黃金寶藏都應該交給巨人族兄弟的，如今佛旦卻拒絕交出。直到大地之母艾達出現，警告佛旦關於諸神末日之事，佛旦才心甘情願將黃金寶藏與指環交給巨人族兄弟。贖回佛萊亞，諸神也才又恢復活力。這時阿伯利希可怕的詛咒馬上應驗，巨人族兄弟拿到指環之後，因兄弟鬩牆，法夫納打死了法索德，獨佔指環與寶藏，迅速離開。

一切好像是喜劇大結局，眾人歡欣鼓舞的躍上彩虹梯，走到期待已久，令人目眩神馳的瓦哈爾城堡，大開慶功宴，一切好歡喜啊！然而橋下卻傳來萊茵少女的悲歌：「溫柔與真實唯有水底才有，偽善與懦弱乃是上邊人所好。」

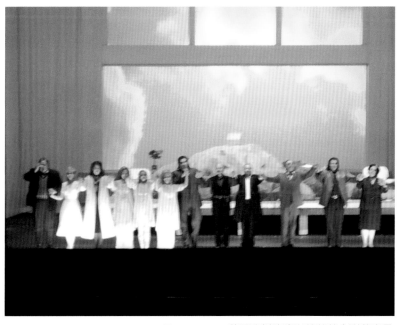

©ANNIE　▲漢堡歌劇院演出萊茵黃金謝幕實景

延 伸 討 論

　　這個製作讓我看見當佛旦搶奪阿伯利希的指環時的態度愈惡劣，代表佛旦的道德愈淪喪。當他高舉著戴上指環的手，志得意滿、久久不放下時，更顯示佛旦對權力的貪婪到了極致。當他無視於昏倒地上已多時的諸神亟待他挽救，而逕自地自得意滿，也顯示他心中只有自己的慾望。這些細微的動舉看得見是歌劇導演的手法脈絡，在這個製作讓我們重新認識佛旦是怎樣的人。

　　如同劇中阿伯利希對佛旦所言；「當心了，高貴的神！如果我犯罪，也只是對不起自己，而你將對不起過去一切，現在一切與未來一切。」這便是對偽善者的控訴。

延伸討論

而看似狡詐的洛格卻良知發現，有如置身事外的說道：「他們匆忙走向末日，那些自認強大的永存者，我幾乎羞恥於，參與他們所作所為。」

佛旦自己也明白失去指環，他的權勢將永遠在威脅之中，身為神族的領袖，他是不能耽溺歡樂太久的。於是閃過他心中的想法，出現了補救的計畫，也就是「指環」劇情的再延伸，這都必須在「女武神」劇中才會呈現。佛旦真是權力慾望的化身啊！

X

尼貝龍指環　第一部　女武神

　　經過昨晚『萊茵黃金』的震撼與洗禮之後，發現夥伴們更是精進，不僅是課後討論，中場休息時更是人人拿著詹益昌醫師的「指環聖經」猛 K，像是考前總複習，更像是考前大猜題。知道要能清楚明白歌劇導演的意圖與灌注的思想，唯有把『指環』的原作歌詞與架構徹底地了解，才能在這樣難得的盛會，享受到音樂之美，以及製作的智性剖析。

　　我自己經過一天的沉澱之後，抱著興奮的心情又來到漢堡歌劇院，想要了解今晚『女武神』是如何呈現？心情是熱切的。就像即將要揭開謎底一樣，讓人引頸期盼，一掃昨天忐忑的心情。

　　『指環』是一齣很特別的樂劇，必須四晚才能觀賞完全本，這也意味著如果是買套票的話，坐你身邊的人應該四晚

©ANNIE　▲漢堡歌劇院中場休息實況

都會在你身旁，這是一般音樂會所沒有的特殊感覺。時間可以讓彼此更熟悉，共同聆賞的感動會讓彼此距離更接近；這也是今晚我再度來到漢堡歌劇院感受到現場的特殊氛圍，怎麼看見的聽眾都覺得似曾相識啊！

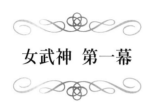

女武神　第一幕

　　布幕一拉開，舞台上呈現的是一個普通住宅的模型，有著簡單流理台設備的廚房與餐廳，而這個住宅的模型像是被人蓄意監控的場景，在模型的上方有一個亮紅光的按鍵，象徵舞台上所有的一切活動都是被安排、被監控著。

　　劇情發展到這裡，有必要在此說明白的是，延續『萊茵黃金』第四景，佛旦知道失去指環，他的權勢將永遠在威脅之中。為了免除威脅，順利再取回指環，於是他想到了兩個計畫，一個是防禦性計畫，一個是攻擊性計畫。防禦性計畫是培植「女武神」，到各地戰場帶回戰死的英靈到瓦哈爾神殿，作為護守神族的防禦。攻擊性計畫是培植英雄奪回指環。於是佛旦說服大地之母艾達為他生下女武神布倫希德，另外還跟其他女子生下八個女武神，這九個女武神都聽命於佛旦，歸佛旦管控。培植英雄計畫，則是佛旦化身為威瑟，來到人間與一名威松族女子生下一對雙胞胎，設計安排許多

▲ 華格納歌劇《女武神》的插圖。1893 年刊登於《戲劇畫報》

逆境磨練這雙胞胎的哥哥，成為一位人間英雄齊格蒙。並答應他，在最需要的時候會送他一把「劍」。

第一幕前奏曲的「暴風雨」主導動機一出現，原本預期會帶來令人心裡被壓迫的感受，在這個製作，好像感覺不到。齊格蒙穿著運動服，莫名其妙地跑進別人家的廚房，此時齊格琳德穿著藍色的洋裝正在廚房中，兩人眼神一交會，就產生了愛意。這在傳統版裡的表現，其實是很不經意、是命定，自然而然發生的。但這個製作在這幕，看起來卻像是偷情外遇一樣，齊格琳德看見齊格蒙並沒有恐懼與疑惑，冷靜地從冰箱拿啤酒出來，兩人喝著酒交談著，等著渾丁（齊格琳德的丈夫）回來。

渾丁回來，見到家裡的陌生人心中起了疑雲，感覺到兩人之間似有曖昧，而從他們彼此的眼睛看見非常神似的眼神，心中更是問號連連，要齊格蒙說說自己的來歷。從渾丁與齊格琳德的互動，可以感受齊格琳德像是現代的家暴婦，

是個婚姻不幸福，可憐的家庭主婦。如此她與齊格蒙之間一見面就感到特殊的情愫便可理解。因爲他們是自幼離散的雙胞胎，面貌相像、聲音也相似，自然流露的親切感，對齊格琳德而言就像是黑暗中的一線光明。後來齊格琳德自己說到這種感覺，像是「在冰凍孤獨的異鄉，第一次見到了朋友。」

　　齊格蒙說出自己的來歷後，才知道自己莫名逃到仇家的屋子裡，渾丁要齊格蒙明日與他決鬥。手無寸鐵的齊格蒙該如何是好呢？想起父親曾經答應他，在最需要的時候會送他一把「劍」，如今這劍到底在何方？

　　將渾丁安頓好的齊格琳德，步出房間來到齊格蒙面前，訴說著當年下嫁渾丁時的情景，有個老人將一把劍插在樹上。但這個製作一開始並沒有劍插在樹上，事實上舞台布景也沒有樹。但當風吹開了門有著佛旦的身影閃過之後，劍就插在這屋子的外牆上。這也顯示齊格蒙的一舉一動都受到佛旦的追蹤與監視。

齊格琳德渴望齊格蒙贏得寶劍，成為解救他的英雄。這時齊格蒙溫柔唱著「春之歌」，她頓時舞台上好似春降人間，整個氛圍也一掃冰冷孤獨感。齊格蒙與齊格琳德確認彼此相愛了。齊格蒙說出自己的父親是威瑟，於是這對威松族的雙胞胎終於相認。此刻，屋外牆上出現了一把劍，齊格蒙將它命名為「諾頓劍」，將之一舉拔出之後，帶著寶劍與齊格琳德一起逃離渾丁的家，踏上命運的路途。

◀第一屆拜魯特音樂節女武神

延 伸 討 論

指環最具人類情感的一幕，包含著父子、兄妹、愛侶之情通通都在這一幕呈現出，雖然這是被佛旦刻意安排的結果，齊格蒙與齊格琳德卻仍能在宿命之中流露真感情，也讓我們理解唯有真情才能掙脫束縛，唯有真愛才是人類可貴的情操。

雖然這個製作並未能充分表現出華格納的原著思想，演出歌手表現得也不如預期，但舞台布景的內涵，在模型的上方有一個亮著紅光的按鍵，透露出導演的想法，似乎要觀眾猜想這盤局到底是誰在操弄著呢？

女武神 第二幕

　　佛旦為了取回指環，讓他的權勢不在威脅之中與攸關神族的未來能否持續強盛，而進行的計畫到現階段應算是順利。

　　齊格蒙憑著自己的力量取得寶劍，雖是自己取得，但仍是在佛旦的設局與安排中取得。

　　於是正當渾丁追殺齊格蒙與齊格琳德之際，佛旦召喚女武神布倫希德，命令她注意即將發生的決鬥，要讓渾丁在這場戰役中落敗。然而掌管婚姻之神佛麗卡，就在此時怒氣沖沖地前來找佛旦興師問罪，認為齊格蒙與齊格琳德犯了亂倫和通姦罪，必須受到懲罰。

　　不管佛旦如何為齊格蒙辯駁，終究無法擺脫與佛麗卡之間的「法律制約」；也是佛旦空有權勢卻無法突破的罩門，因為諸神一切的力量全是靠法律而來，怎能袒護包庇有罪之人呢？

佛旦精心設計的計劃，在兩人的爭論之中，輕易被佛麗卡看穿戳破。佛旦無力拒絕，也終於明白自己的困境竟是權力來源的根本，就是佛麗卡的那股制約力量。於是他必須召回布倫希德，收回之前的指示，重新命令布倫希德，讓渾丁在戰役之中殺死威松族的齊格蒙。

　　在此幕之中佛旦依著低落的心情，對自己最鍾愛的女兒布倫希德低聲唱出著名的「佛旦的獨白」，鬱鬱低語訴說著自己過往的歷程：「當年輕的愛情渴望消退，我心轉而渴求權勢；衝動欲望強烈驅使，我贏得了世界。」這應該是所有歌劇中最長的獨白，足足有15分鐘之久。

　　雖然我沒有打瞌睡，但這個製作的佛旦讓我感覺很矯情，老覺得他根本就是個冷血動物，一切都是他咎由自取。但這一幕卻讓我們難得聽見佛旦對自己深切的反省，承認自己「不智地欺騙，我多行不義；經由契約與暗藏邪惡者結合……」雖然叨唸的事跡都是我們先前所知道的，但此刻是佛旦真正感到自

▲佛旦對女武神布倫希德的告白

己的絕望與諸神未來的困境，兩難而沒有出路。悲憤地宣告：
「我放棄了，我只願意一件事：那結束，那結束！」

　　舞台布幕一拉開，旋即讓我們看見第三景的場面，身為
佛旦意識的女兒布倫希德從未看見父親如此自暴自棄，也只
能接受佛旦的指示，讓齊格蒙死於與渾丁的戰役之中。

隨著劇情的延展慢慢感受到『指環』最具悲情的一幕，齊格蒙與齊格琳德這對亡命鴛鴦為掙脫被控制的命運而奔逃，那種天地四方如牢籠、欲奔逃、無處奔地呼喊與哀嘆。

　　尤其是齊格琳德已近崩潰，在各種極端情緒之間歇斯底里地狂叫，更是讓人驚心，感受兩人從困境歷練出來忠貞不滅的愛情。當布倫希德來對齊格蒙「宣告死亡場景」時，齊格蒙是寧願親手殺死愛人與未出世的孩子，陷入永恆的地獄，也不願離棄齊格琳德。就是這份人類偉大的愛情改變布倫希德背叛佛旦的旨意，願意出手相助齊格蒙。

　　但在決鬥時是佛旦親自出手震碎了諾頓劍，使得齊格蒙死在渾丁的手下。布倫希德則撿起諾頓劍的碎片，帶著癱軟的齊格琳德逃離戰場。

延 伸 討 論

　　佛旦終於明白自己的困境竟是權力來源的根本，就是佛麗卡的那股制約力量。佛旦就算是機關算盡，也難擺脫佛麗卡的強勢作風。

　　就在我們正納悶想著到底是誰在操弄著這盤局時，正好看著佛麗卡關掉舞台布景模型的上方一個亮著紅光的按鍵，這似乎透露出導演的想法，佛麗卡強勢地終結佛旦的計畫，佛旦也只能接受了。

女武神 第三幕

　　布幕拉開，我們看到的場景，是一座類似像女子宿舍的房間，八位女武神像是女子學校穿著制服的學生一樣。看著他們慘白的臉色，肢體語言更像是吃了毒品的人，狂亂恐懼。這一幕是讓我們一直不解，深感困惑的場景，為何導演舞台設計需要如此顛覆？佛旦真如此冷血控制女武神嗎？

　　一開場樂團帶進著名的音樂「女武神的騎行」，在這個場景以移動宿舍房間裡的上下雙人鐵床，配合著高亢的樂音，象徵著正在執勤務的女武神。這時充滿驚恐的布倫希德帶著齊格琳德來到這裡尋求姊妹們的保護。

　　但大家都懼怕佛旦的威嚴，眼看佛旦就快到來問罪，布倫希德決定自己留下面對佛旦，讓齊格琳德能獨自安全逃離到森林。在危難之中，預言齊格琳德肚中的孩兒會是「世界上最高貴的英雄」，並取名為「齊格飛」。

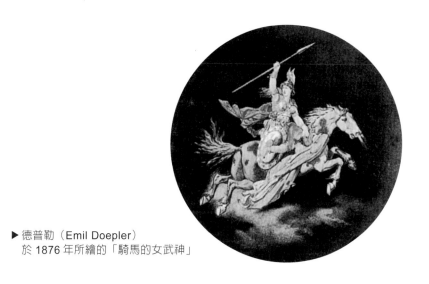

▶德普勒（Emil Doepler）
　於 1876 年所繪的「騎馬的女武神」

　　佛且極其憤怒追趕到這兒，為了就是要懲罰布倫希德的
背叛，在這個段落所呈現的音樂從激亢到特別抒情。尤其是
布倫希德為了爭取最恰當的懲罰方式，與佛且有諸多的對話
更是精彩。布倫希德幫自己爭取到免於淪為唯唯諾諾的庸碌
女人，於是請求以魔法火焰保護，確保只有最偉大的英雄才
能通過、喚醒並擁有她。這個提議竟然點燃佛且心中的新希
望，而答應布倫希德的請求。

▲ 1876 年拜魯特《女武神》第三幕的舞台圖畫

　　佛旦極抒情地唱著「佛旦的告別」，他知道有一個更自由、完全自由的英雄，將會繼承世界。佛旦感傷地向鍾愛的女兒告別，一掃先前冷酷無情的責難，因為佛旦知道他的內在意志，布倫希德正在代他承受。心境已然轉變的他，同時也在向自我告別。當他親吻布倫希德的眼睛，讓她陷入沉睡，而後緩緩離開，也不捨緩緩地回頭。

©ANNIE　▲女武神謝幕

　　這是『指環』裡最具溫情的佛旦,隨著華格納音樂的感
染力,讓苦坐台下多時的我,依然還是掉下感動的眼淚。不
禁悲歎這人世間的人們,所謂何來啊?佛旦百感交集唱著:
「最後一次,今天再給我這最後離別一吻!願你的星光能再
閃耀於,更幸福的男人⋯⋯

延伸討論

　　這一幕是較能夠呈現『指環』劇本的深刻意境，尤其是佛旦的前後心情轉折，讓他可以看破權力世俗的一切，從此脫下大神的甲冑，換上布衣簑帽，變身為流浪者浪跡天涯，是我們必須來探討的。

1. 佛旦身為統治者，以詭計和暴力竊取阿伯利希的指環，受到詛咒，也埋下諸神毀滅的禍根。

2. 佛旦與佛麗卡之間的爭執，並不僅是元配的怨懟而已，也不僅是掌管婚姻的職責，而是齊格蒙因佛旦而存在，所有一切都是佛旦設想與安排，佛旦違反契約，齊格蒙破壞神聖的婚姻，也是法律所不容。

3. 佛旦的不自由是根源婚姻契約，他的權力受限於法律，始終擺脫不了佛麗卡的制約。

4. 佛旦即使手刃親子，放逐親女，最終依舊無法改變諸神滅亡的結果。

　　如此，佛旦從對權力的慾望，到轉折對自由的嚮往，是合情合理的。那佛旦的自由是什麼呢？是追求更無邊無界沒有限制的權力嗎？

延 伸 討 論

華格納在1854年1月25日曾經這樣說過，他說：
「自由是超越所有一切的。」「真誠是你是什麼就是什
麼，依照如此來做人處事。」「什麼是本我呢？就是自
然本性，只有摧毀一個人的本我，外力才能加諸於
他。」想要當一個真正自由的人，就是要真誠，活出本
我，才不會被外力所制約。

佛旦變身為流浪者，就真的看透名利權勢嗎？他真
的自由了嗎？『指環』的劇碼在此並未結束，後續還須
得再持續觀察思維。華格納的『指環』所要表達的是一
個大時代人類所有意識的總和，在這個製作，導演在舞
台設計的編排，讓這些意識的衝突點表現更為強烈。讓
我覺得這是自我檢驗的時刻，我深刻體會這種感動是非
常哲思性，並非是一般感性的情緒所能涵蓋的，它的內
涵度也非當下就能吸收理解的。不斷地有新意被發掘出
來，『指環』的魅力該是在此吧！

XI
漢堡城市遊

　　這是細雨微寒的春末時節，漢堡大概是位在高緯度的關係，此時氣溫還是讓人覺得寒冷。這種冷冽的天候，反倒襯托出漢堡這個海港城市的特色，智性而深沉。這些天以來，總是為『指環』的演出而心情忐忑，終於有一個白天空檔，在詹醫師的安排之下，讓我們來參觀認識漢堡這個城市，一解鬱悶的心情。

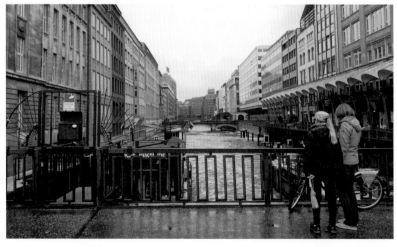

▲ 漢堡市運河景致

認識漢堡這個城市

　　對漢堡的深層認識，應該是我回國之後，查了相關資料，發現漢堡市的城市格言為：Libertatem quam peperere maiores digne studeat servare posteritas（繼來者謹以尊嚴守護由先輩爭取而來之自由！）。這段拉丁文寫成的格言也被鐫刻在漢堡市的標誌性建築——漢堡市政廳的大門上。

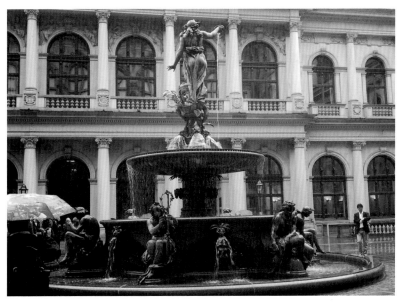

▲漢堡市政廳一景

◀漢堡市公園一隅

▲ 漢堡市阿爾斯特湖碼頭廣場

　　雖然當時參訪漢堡市政廳時並沒有留意到，但漢堡這個
自由城市的歷史沿革，卻引發我的好奇心，想要來一窺究
竟，看看與我眼下的漢堡，到底有甚麼不一樣？我們隨著詹
醫師與英文導遊兵分兩路，各自帶開後，便開始半天行程的
漢堡城市遊。

　　隨著導遊，沿著巷弄行走，不一會兒時間就來到漢堡的
市中心，也是漢堡市七個行政區之一。在市中心的廣場上，
一舉目就可以看見一大片湖景，讓整個市中心顯得寬闊、清
新。這個湖景是少有的城市景觀，也是我們約定好遊湖——
阿爾斯特湖（Alster）午宴的地方。

©ANNIE　▲漢堡市是漢薩同盟自治市的標示　©ANNIE　▲漢堡市街景的雕像

　　我們往市中心行走，穿過舊城區，看到的漢堡建築主要都是磚造大樓。幾經當地導遊解說，瞭解第二次世界大戰之後，漢堡城市幾乎化為廢墟，雖然經歷了戰後幾十年的城市建設，今天在漢堡仍然能夠找到許多這類舊建築的遺跡，顯示漢堡當局維護古蹟的用心。

　　導遊為了讓我們感受戰前漢堡建築的先進文明與商業繁榮，特地帶我們走進一棟戰前的舊商業大樓參訪。還真是百聞不如一見，諸多建築的細節充分顯示，當時在漢堡的商人，不僅有聰明的腦袋，精明的商業企圖心，還有高格調的品味。

讓我們不得不佩服漢堡的今日，能成為全德最富有的城市，國民所得高達49,000歐元，都是這些先輩努力奮鬥而留下的根基。

　　漢堡的正式名稱為漢堡自由漢薩市（德語：Freie und Hansestadt Hamburg）作為城邦，其行政級別等同於一個完整的聯邦州，有其邦議會和邦立法委員會。漢堡同時是德國的第二大城市（第一大城市是柏林），也是歐盟的第七大城市。

　　漢堡市處於歐洲的中心，其本身又是港口城市，所以漢堡對德國乃至整個歐洲的意義重大。

　　漢堡之所以可以成為自由市，有個名詞漢薩（Hanse）是我們不得不認識的。漢薩同盟是德意志北部城市之間形成的商業、政治聯盟。此詞，德文意為「公所」或者「會館」。

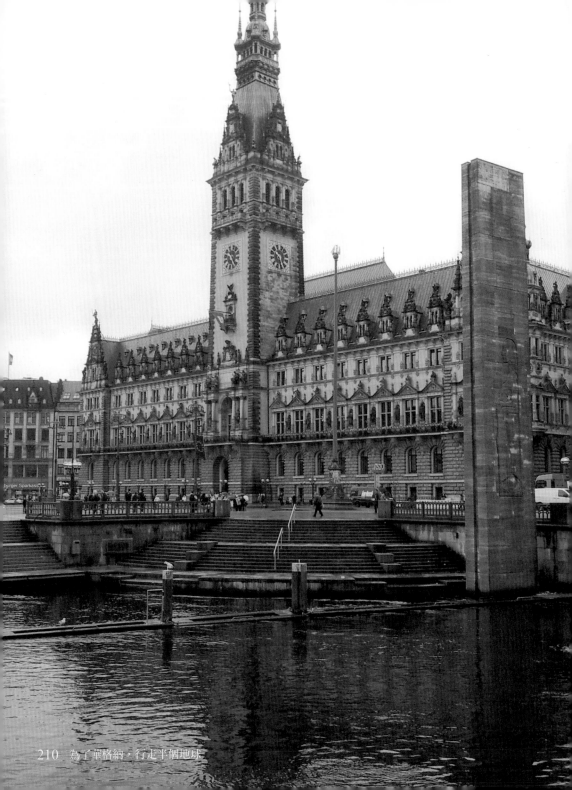

13世紀逐漸形成，14世紀達到興盛，加盟城市最多達到160個。1367年成立以呂貝克城為首的領導機構，有漢堡、科隆、不萊梅等大城市的富商、貴族參加。擁有武裝和金庫。

　　同盟壟斷波羅的海地區貿易，並在西起倫敦，東至諾夫哥羅德的沿海地區建立商站，實力雄厚。15世紀轉衰，1669年解體。有了對這些簡史的瞭解，對漢堡這個城市的形成因由，更是肅然起敬，也終於明白漢堡市的城市格言的意義了。

　　我們一夥人隨著導遊慢慢行經市中心的百貨商場街，看見到處名牌充斥的廣告看板，更顯示漢堡的商業繁榮景象，是個富裕消費的城市。之後我們隨著人潮走進市政廳，市政廳於1897年建成，這座城堡式的建築擁有647個裝飾的富麗堂皇的廳堂和房間，讓我們震懾於市政廳的龐大、威凜，可以想像漢堡在當時的政商地位是多麼重要。

◀ 漢堡市政廳

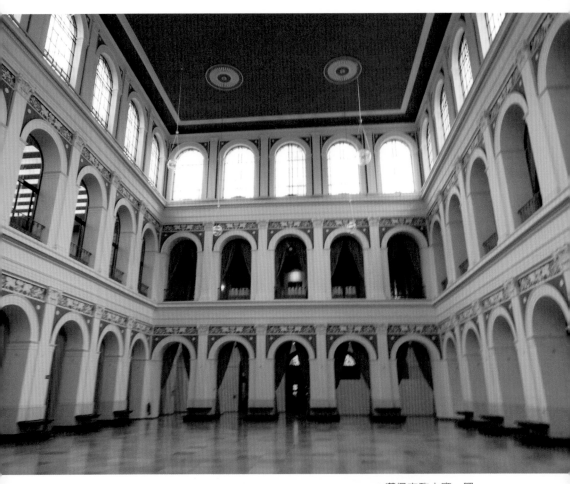

▲漢堡市政大廳一隅

也順便參觀位於市政廳後面的漢堡交易所與漢堡商會。根據資料顯示在當時，漢堡享有自由貿易權和免除關稅的待遇。在這些優厚的條件刺激下，漢堡的商貿得以迅速發展，後來更在北歐商人結成的漢薩同盟（Haneatic League）中擔任領導地位。政治中立的漢堡專注於商貿發展，並於1558年成立漢堡交易所，於17世紀時組織商人護航船隊，專門保護漢堡的商船。我想這些成就奠基了今日的漢堡，真的是超乎我們想像，這些商人除了獲取財富，也將城市治理得有條不紊，以商領政，成為模範城市的代表，真是令人敬佩萬分啊！

ⒸANNIE　▲ 漢堡海事館的模型船

©ANNIE　▲聖尼古拉教堂廢墟

　　離開市政廳後，沿著小巷行走，來到一座廢墟塔樓。經由導遊的解說，了解是一座在第二次世界大戰時，漢堡被英軍的娥摩拉行動大轟炸後，唯一僅存被保留，作爲紀念的廢墟建築，就是聖尼古拉教堂塔樓廢墟。實際上很少有人知道聖尼古拉教堂塔樓是漢堡的傳統建築，在1874年到1876年間是世界上最高的建築，由此更可證明當時的漢堡建築技術也是世界一流。在這裡同時也展示一些當代藝術銅雕作品，相輝映對今昔之間的警示：「自由是漢堡的生命根基，戰爭是該永遠杜絕的省思。」

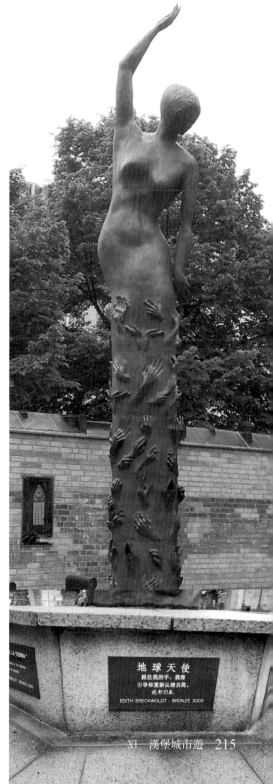

PRÜFUNG / The ordeal

EDITH BRECKWOLDT
Bronze 2004

Mensch auf der ganzen Welt
die Wahrheit verändern.
kann sie nur suchen,
nden und ihr dienen.
ahrheit ist an jedem Ort.

No man in the whole world
can change the truth.
One can only look for the tr
find it and serve it.
The truth is in all places.

Dietrich Bonhoeffer

地球天使
抓住我的手，我将
引导你重新认清自我，
返朴归真。

EDITH BRECKWOLDT · BRONZE 2003

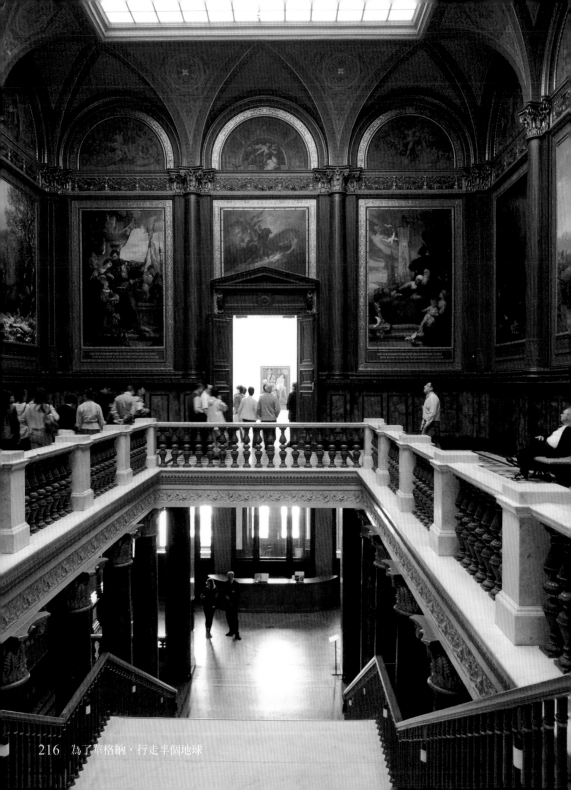

另外最值得一提的是我們從柏林回來後，也安排了一些行程，讓我們更進一步了解漢堡。參觀漢堡 Kunsthall 美術館，展示出的畫作，更是讓我們驚艷。經由導覽人員的解說，甚麼是德國的浪漫主義畫派，了解北德充滿哲學思考的美學概念，「為何而來？為何而去？去那兒？」那種尋找生命的意義的畫作風格，像是老子在大自然中的頓悟，很明顯與同時期的印象畫派是非常不相同。南德的寫實主義走向也與北德的畫風大異其趣，是藉由畫入人民生活的概況，體現對純真的生命嚮往，從工業繁榮中回歸樸實純真，與純正信仰，刻劃真實的人生。可見德國人是善於思考的，連作畫都在尋找生命的意義；也無怪乎我們聆賞華格納樂劇『指環』需要耗費一年的時間準備，也不見得能聽懂或明白寓意。

©ANNIE　▲德國浪漫主義畫派的畫作

©ANNIE　◀Kunsthall 美術館

©ANNIE　▲妮維雅公司最原始的 LOGO

　　漢堡Kunsthall美術館同時也展示妮維雅公司創辦人的私人藝術收藏，還有該公司的發展史。才知道這家優秀公司的總部就在漢堡，在漢堡街上有多家專賣店，跟我們刻板印象中只是賣面霜的妮維雅差異甚大，真的有一種不知廬山真面目的感覺。也顯示德國公司治理是低調、嚴謹、可信賴的風格。另外我們也參觀聖米歇爾大教堂，並在教堂內聆賞管風琴演出，讓我們感受教堂管風琴聖樂演出與在音樂廳的差異。回程路過布拉姆斯的出生地，現在已改為布拉姆斯博物館，才知道布拉姆斯是漢堡之子。

旅行總是有許多出其不意地發現，漢堡這個城市確實讓人驚艷，起初光是看見這些磚造建築的城市輪廓，讓人看起來很像美國費城，深入了解卻是大大不相同。充滿智性深沉的城市風格奠基於它的歷史，這個城市讓商人的本色凸顯了不同的風貌，是值得我們細細思維與學習的。

▲ 布拉姆斯博物館

阿爾斯特湖（Alster）
的遊湖午宴

　　這是詹醫師特別安排的午宴，就在參訪漢堡城市遊之後，我們在市中心廣場的渡船口會合，搭上一艘節能的太陽能遊湖船，便開始今天下午的遊歷。有夥伴開玩笑說：「跟著詹醫師吃喝玩樂準沒錯，一定吃得好，聽得好，玩得好。」我想素有米其林星星王子之稱的詹醫師確實是如此。當大家登上船後眼睛不是看著阿爾斯特湖景，而是盯著今天特別準備的義大利餐食，色香味美豐富的菜色，讓大家開懷暢快飽餐一頓，一解這幾天大家為『指環』演出的鬱悶。頓時大家好像玩開了，距離也拉近了。

©ANNIE
◀阿爾斯特湖畔
　的太陽能節能船

©ANNIE　▲阿爾斯特湖湖濱的別墅

　　大家正興高采烈討論柏林愛樂的兩場布魯克納第七號，到底要不要連聽兩場呢？遊船並沒有因爲大家的興致而稍作停留，等我們發現，遊船早已帶我們離開市中心的景點時，大家才眞正把心思放在周遭的景致中，也才聽見詹醫師拿著麥克風介紹阿爾斯特湖（Alster）。

　　漢堡是德國北部大城市和港口，位於易北河、阿爾斯特河與比勒河的入海口處。是世界大港，被譽爲「德國通往世界的大門」。阿爾斯特湖（Alster）是易北河的一條支流阿爾斯特河，在漢堡的市中心被人工阻截成爲一個人工湖—阿爾斯特湖（Alster），而整個湖泊由倫巴第橋和甘迺迪橋爲界，被區分爲內阿爾斯特內湖（Binnenalster）和外阿爾斯特湖（Aussenalster）。

從湖中心遠望阿爾斯特內湖，可以清楚看見漢堡的市中心，沿湖岸有最古老的建築，像市政廳的塔樓都可看見，周圍有著名的百貨公司、酒店、銀行以及世界名牌店等等。

　　隨著遊湖船的移動，我們已身處在外阿爾斯特湖中心，看著湖岸的美景十分優美，被大片的綠樹和草坪所環繞，許多豪華的別墅、住宅區依湖而建，是漢堡居民散步、燒烤、駕駛帆船等休閒活動的場所。

　　可以想想這些美麗的建築，悠閒的生活，都是拜阿爾斯特湖所賜，美妙的湖濱生活離市區這麼近，這真是老天的恩寵，是一般城市很少見到的。

　　遊湖讓我們心情開闊，也讓我們享有片刻漢堡的不同風情，在理性、井然有序的市容中，多了一份浪漫溫情。漢堡這個城市還真的很難一眼可以看盡啊！我想如果還有機會，這是一個值得細細品味的城市。

©ANNIE
◀從阿爾斯特湖上眺望漢堡市政廳

XII
在柏林愛樂廳聆賞兩場布魯克納第七號交響曲

　　心情還陷在昨晚「女武神」的深邃樂思之中，腦子也還是混沌不明、待消化的狀態之下；一早便跟隨詹益昌醫師的安排，離開漢堡，往柏林前行，繼續我們指環之旅的行程。約莫三個多小時的車程便可到達柏林，聆賞兩場音樂會之後，再回到漢堡繼續『指環』後兩部作品，『齊格飛』與『諸神黃昏』。

　　途中，聽到夥伴們分享這兩天聆賞『指環』的心得，腦子頓時清明許多。不得不承認『指環』的學習過程，確實是聞道有先後，術業有專攻。才知道一起參與這次指環之旅的夥伴，大都是多年來跟隨詹益昌醫師南征北討四處聽『指環』的樂迷，有他們的分享，也讓我在混沌不明之中，可以一點一點理出頭緒來。其中有位夥伴傳神地說出這次聆賞『指環』經驗，她說：「感覺好忙啊！光是舞台上布景的詮

▶柏林愛樂廳

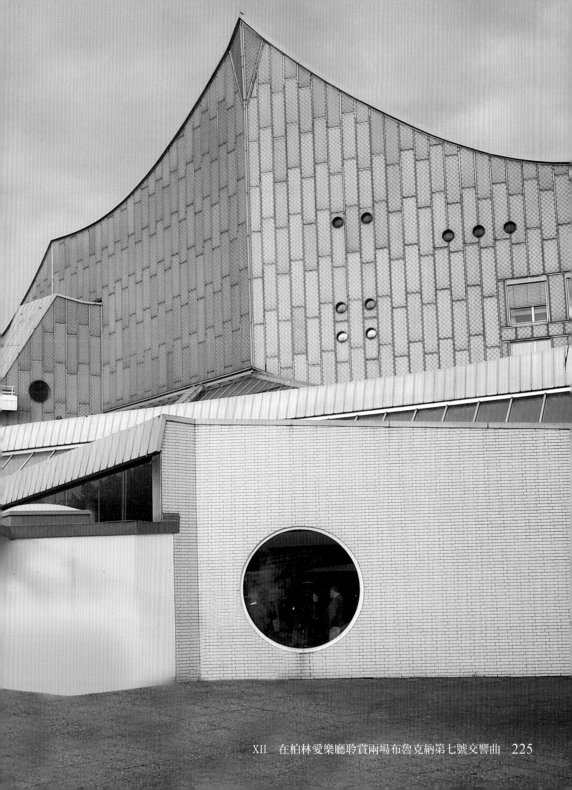

釋,耳朵聽見的,眼睛看到的,華格納的原意,導演的想法,心中領會的⋯⋯」似乎也說出我的心聲啊!

　　在柏林安排聆賞兩場布魯克納第七號交響曲,在同樣的音樂廳,同樣的指揮與樂團,同樣的曲目,會有什麼差別呢?詹益昌醫師在行程前也特別說明這是很難得的經驗,是考驗自己聽力與感受的一種挑戰。於我,純然是好奇想體會一下,這會是什麼樣的感覺呢?為了這兩場布魯克納第七號交響曲,詹醫師還特別安排導聆課程,讓這次旅行中的六場音樂會,充滿會前的準備與用心。這也是十多年來我參與過的愛樂之旅中,行程前準備最為嚴謹與用心的一次。這都必須感謝詹醫師的費心與帶領。

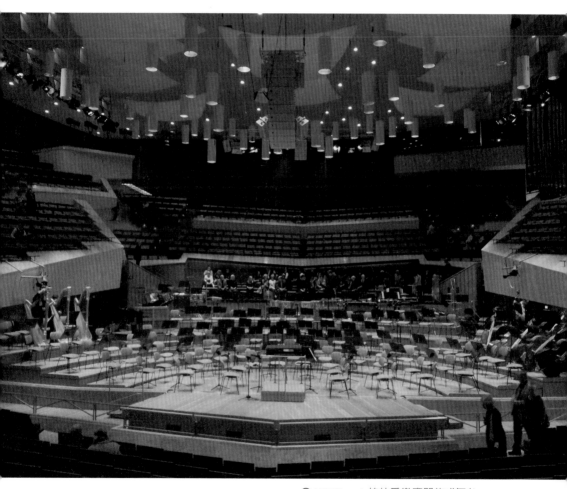

©ANNIE　▲柏林愛樂廳開放式舞台

將完美定點的柏林愛樂廳

　　第二次來到柏林愛樂廳，雖然少了一份生疏，但是記憶鮮明又躍然於眼前，朝聖的心情依然澎湃，好似回到記憶的天地，在虛幻與真實之間流連。

　　柏林愛樂廳是愛樂人的夢想聖殿，在這裡我們有必要來認識、認識。根據資料說明：「柏林愛樂廳（Berliner Philharmonie）位於柏林市中心西側的文化廣場（Kulturforum）區，緊鄰繁華的商業中心波茲坦廣場。

　　1944年，原本愛樂樂團演出的地方被轟炸給毀掉，在1950年代末期，設計師夏隆（Hans Scharoun）得到合約，開始規劃新的愛樂音樂廳。新柏林愛樂音樂廳到目前已經有四十多年的歷史，當時在選擇建築地點的過程中，有過好幾次爭議，而在卡拉揚的堅持之下，選在現今波茲坦廣場這個地點。」

「首先是視野效果，舞台位於正中央，觀眾席圍繞在四周，對表演者及觀賞者來說，都塑造出一種奇特的氛圍。建築師企圖透過設計，對於演奏重新詮釋，打破表演者與聽眾之間的界線。」

　　「但夏隆希望音樂來自整個廳的中間，這麼做的好處，不論觀眾所買票價高低，沒有一個座位距離舞台超過三十五公尺。而在垂直層面來說，屋頂也不是用挑高四層樓這種做法。身處在這棟建築裡的第一個感覺是自在，建築師不希望使人感到渺小，一如過去威權時代喜好的高大建築，總讓人在其中感到手足無措。」

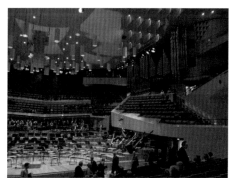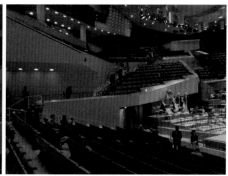

ⒸANNIE　▲ 柏林愛樂廳觀眾席一景

BERLINER
PHILHARMONIKER

　「柏林愛樂的標記是三個五邊形，這三個五邊形互相交疊，分別代表著音樂、空間、人。這三個理念不僅是不能分開的，也確實在他們設計音樂廳的過程中，實實在在的表現出來，這個尊重人的精神與現代的德國十分契合。認識柏林愛樂，確實應該要認識這個音樂廳以及它的設計理念，音樂是來自於人的生活，藝術不能與人的生活分開。」

　這座專為聲音而存在的建築，多少年來不只將完美定點，還像是「活的藝術」一般，不斷讓音樂極致湧現，並留下大量的傳世之音，供後輩可以不斷地專溺期間。但是不管錄音設備如何精良，效果如何完好，永遠也無法取代現場演出的臨場感，這也是音樂會必然存在，讓愛樂者不斷地追尋的主要因素吧！

©ANNIE
▶ 柏林愛樂廳門廳一景

聆賞兩場柏林愛樂演出
布魯克納第七號交響曲

　　走進柏林愛樂廳就像是走進一個夢幻國度一樣，你永遠也不會知道你遇見的人是從哪個國家來？因爲這裡齊聚了來自世界各地的愛樂者，當然我們也是其中之一，只是像我們這樣團體一起行進的還是少數。資深樂迷與遊客似乎穿插其間，慕名而來，或專爲好音樂而來，　在柏林愛樂廳已是最爲常見到的。好比在台灣或在巴黎聆賞柏林愛樂的演出一樣，這似乎是現代資訊發達後的現象吧！

　　帶著小抄進音樂廳，我想這是頭一遭，若不是布魯克納第七號交響曲，太過龐大難懂，否則也無須如此，聆賞音樂應該是適情適性，隨心隨興吧！今晚我似乎像吃了定心丸，邊看著詹醫師特別幫大家準備的樂譜解說，從容地等待節目開始。

www.digital-concert-hall.com

BERLINER
PHILHARMONIKER

DIGITAL CONCERT HALL
DIE BERLINER PHILHARMONIKER
LIVE IM INTERNET

PROGRAMM 2012/2013

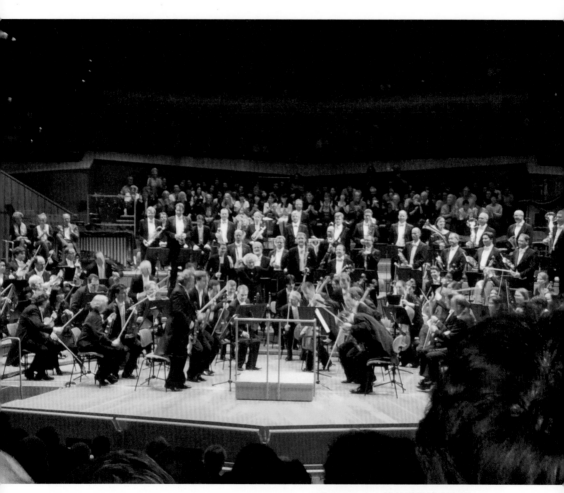

©ANNIE　▲柏林愛樂演出實況

拉圖爵士終於出現了，他那慧詰的臉龐，帶著淺淺的微笑，不過如星星光芒的眼神不見了，身材也略胖、可看得到他的大肚腩，不過仍不減他的王者之姿。看到他這些的外型變化，也可以想見這些年在柏林愛樂算是操勞出一些成果來吧！

　　當拉圖爵士步出舞台時的神情是一種熟悉，連我都覺得這是一種熟稔，可想在自己的音樂廳是多麼自在呀！這應該是千錘百鍊的結果。

　　我們坐在這開放式演奏廳的正前方，是屬柏林愛樂廳的A區，整個樂團就在眼前，每個聲部都看得清清楚楚。在這個位置聽布魯克納第七號交響曲，應當是全世界最適宜的位置了，讓人有一種坐在音箱裡聽音樂的感覺。

　　拉圖爵士指揮棒一揮，柏林愛樂的精銳部隊也跟著動了起來，布魯克納第七號交響曲奏鳴曲式的第一樂章，長達20.5分鐘帶進了第一主題，在高音弦樂顫音之下，大提琴與

法國號的琶音開啓雄壯又強大的第一主題，這應該是我聽過最長的第一主題。

緊接著悠閒輕快的第二主題，節奏活力的第三主題。從呈示部，發展部，再現部，尾聲，亦步亦趨緊緊跟隨著。此時我多麼興奮我手中的小抄，還有我坐的位置，讓我清楚聲音是怎麼呈現的。

聽過詹醫師的樂曲解說，理解布魯克納贏得「慢板作曲家」之名與「上帝的音樂家」之名是同一回事。以布魯克納對音樂指向宗教意義上的「偉大」而言，他訴求的應該是絕對音樂而非標題音樂。

在非傳統形式之下，他對音樂這種藝術創作遠遠的超出了音樂本身，而是躍進了對神性完美而又神祕的崇高美學做表達，只能以「越過疆界」為渴想，才能領悟神聖的臨在和冥思。也令人聯想起管風琴的沉沉宏音，表現出時間與空間的壯大感，它就像巍峨的大教堂，令人由衷發出虔敬的信仰之心。

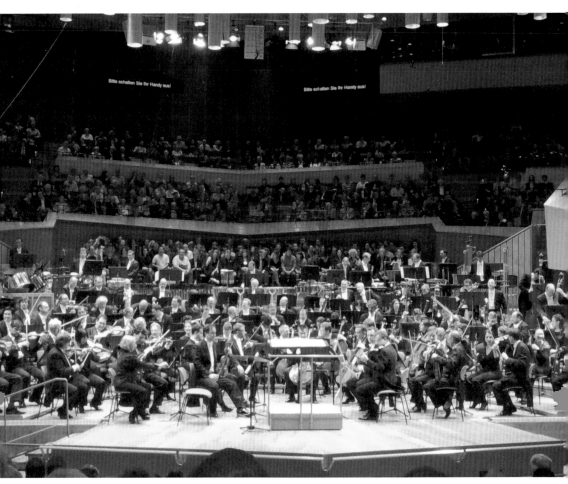

©ANNIE　▲柏林愛樂演出實況

©ANNIE　▲柏林愛樂廳中場休息實況

　　這種如管風琴的沉沉宏音，表現出時間與空間的壯大感，如果沒有好音響是聽不出來的。而今音樂卻真實呈現在我眼前、在我耳畔、在我心靈之中，我終於可以體會行程前詹醫師的導聆課程中所說「標題是敵人」的意思了。唯有放下所有的疆界想法，讓自己每分每秒沉浸在音樂裡，就能充分感受到布魯克納音樂所表現出的這份篤信、確定、純真的

感情，這種超拔的體驗來自他對上帝信仰的虔誠，與貝多芬、馬勒是完全的迥異。

如此巨大的音響卻是樸實堅毅地呈現，肅穆宏偉、寬闊明亮，讓人心情迴盪，像是被一股正能量淨化一樣。這種感覺，唯有現場聆賞才能感受到。

樂團抱持著油然昇起的嚴肅和敬虔，絲毫不敢有半點的馬虎和輕率，開啟了第二樂章，慢板、五段體，共25分鐘，可想這是多麼龐大的樂章啊！這個樂章非只是龐大、還別具意義。因為這是布魯克納為紀念華格納的送葬樂曲，在華格納200周年誕辰聆賞還真別具意義，正好可以與我們的指環之旅相互輝映。

根據資料顯示，布魯克納1883年初正在完成第二樂章慢板初稿時，忽然心中極度不安，他感覺華格納似乎已經不在人間，而布魯克納素來與華格納甚有交情，不僅非常崇拜華格納，也曾得到華格納公開讚譽與推崇。如今這個預感確

實成眞，果然不久就傳出華格納已於2月13日病逝的消息，聽聞噩耗，布魯克納遂將正在進行的第二樂章加長，讓樂章最後以悼歌高貴姿態結束，並題上「追憶剛離開人世，不朽且親愛的大師華格納」。同時此曲也首次採用華格納低音號，擴大加編四把的編制，作為悼念大師的送葬樂曲。

透過拉圖爵士浪漫手法的詮釋，與樂團精準的表現，聽到布魯克納賦予慢板莊嚴的氣氛，剛柔並濟，營造出供心靈得以昇華的空間，就像是一條心靈的巨河流，承載了許多沉重的心靈感受，卻不悲傷。冗長的慢板像是呈現一種推崇與景仰，肅穆而莊嚴，又像是一股源遠流長的思念，在徘徊於悲傷與撫慰的情緒之間，感受到布魯克納對華格納的尊崇與不捨。讓我們藉由吞吐、緩慢推進之時，讓思緒與心靈狀態跟著樂音行進起伏。這是非常特別的體驗，好比在教堂內等待並接受信仰的洗滌和淬煉。這是接近於一種神祕，或者應是布魯克納認為極偉大魅力的接近（與神接近）吧！

▲ 柏林愛樂演出音樂家

　　連續兩個晚上聆賞兩場柏林愛樂演出布魯克納第七號交響曲，如果有人問我可以聽出什麼差異的話？我想我會老實說我真的聽不出來，但卻可以彌補我心中經常會出現的遺憾。因為美好的感受總是短暫、不可能重來，如今連聽兩場，最美好的感受通通都收錄在我的記憶百寶箱。我怎能會忘懷這種如管風琴般的沉沉宏音，這份篤信、確定、純真的感情，油然昇起嚴肅和敬虔的氣氛，可以讓心靈洗滌和淬煉的樂音呢？這真是美妙的經驗啊！

XIII

柏林，不一樣了

　　從漢堡來到柏林已是午間時刻，我們在柏林市中心一家米其林一星餐廳（Facil）享用色藝俱佳的午餐之後，安排入住Westin飯店，便開始我們的自由活動。走出飯店外頭才知道這個地區我曾經來過，僅需走兩個街口就可到達布蘭登堡門附近。現在這裡已經是商業繁榮的百貨購物街，並且到處都在興建新大樓，與十多年前的柏林多了一份繁華富庶的感覺，那份東、西柏林的差異感似乎已經不見了。讓人感受柏林真的不一樣了。

　　柏林是德國首都，也是德國最大的城市，現有居民約340萬人。柏林位於德國東北部，四面被布蘭登堡邦環繞，施普雷河和哈維爾河流經。柏林也是德國十六個邦之一，和漢堡、不萊梅同為德國僅有的三個城市邦。

我們可以從它的歷史沿革來看看柏林這個城市的轉變：

1862年，威廉一世任命俾斯麥為首相。

1871年，柏林成為德意志帝國的首都。

1894年，建築師瓦洛特建造了國會大廈。

1961年8月13日，二次世界大戰後，東德建起了柏林圍牆，自此分隔東、西柏林。

1989年11月9日深夜，東德被迫宣布開放柏林圍牆。

1990年10月3日，德國重新統一，柏林圍牆被拆除。

1991年，德國議會投票決定在2000年之前將首都從波恩遷回柏林。

此後柏林展開了大規模的重建工作。在國會大廈北面修建了新的國會和總理府。以前是柏林牆腳下布滿地雷的警戒地帶的波茲坦廣場重新成為柏林的商業中心。現今的德國已經恢復了其在歐洲的文化和經濟中心地位，當然柏林的政經地位也日趨重要。

布蘭登堡門

　　從飯店離開，沿著街廓往布蘭登堡門走去，這裡應當是所有來柏林造訪的遊客都會來的地方，因為這裡在兩德統一之前，一直是東西柏林之間的邊界，留有對這段歷史的見證。興建於1788年至1791年的布蘭登堡門，是柏林和德國的標誌和結束分裂的象徵。它以雅典衛城的城門作為藍本，並在門頂上複製了四馬戰車上的勝利女神維多利亞雕塑。當年在此我還曾為位在布蘭登堡門廣場的星巴克咖啡（美國文化入侵）讚嘆、覺得新奇。如今再從這裡經過竟然也不瞧一眼了，可想物質豐富多元的柏林已經越來越國際化，東、西柏林的分裂早已經成為歷史。

©ANNIE　▲布蘭登堡大門

菩提樹大街

　　在布蘭登堡門往東走就是菩提樹大街，是一條東西走向的林蔭大道，從西端的布蘭登堡門向東延伸到施普雷河中間的博物館島和柏林大教堂，許多古典建築排列兩旁，包括建於1743年的洛可可風格的德意志國家歌劇院（Deutsche Staatsoper），建於1774年至1780年的國家圖書館（Staatsbibliothek）。因為晚上有音樂的關係，時間有限，我們只能沿街漫步拍照而無法入內參觀。但是可以想像柏林作為德國的政治文化中心，文化活動非常發達，城市內有數不盡的博物館和美術館，不管在質或量上，都可說是世界水準。

▲ 德國柏林大教堂

▲ 德國國會大廳

▲ 德國國家圖書館

▲ 德國佩加蒙博物館

　　過去我曾到過柏林的博物館島，現在已被聯合國指定為世界文化遺產，其中的佩加蒙博物館（Pergamonmuseum）收藏了來自巴比倫、波斯、敘利亞等地的上古遺跡及出土文化，甚至把古代巴比倫城的城門與部分城牆原封不動的搬進博物館裡陳列展出。進入此地真正讓人感動的是德國人維護古蹟的心態，並不只是維護本國文化為考量，而是以浩瀚宇宙人類的遺跡來保留維護，即使經過幾次戰亂，改朝換代，直到現今也從沒有停止過，這真是讓我見識到德國人了不起的大是大非觀念。

猶太人大屠殺紀念廣場
Denkmalfür die ermordeten Juden Europas

　　到柏林次日白天的空檔，經由夥伴的安排，一早搭著地鐵轉火車再搭公車，離開柏林市中心到無憂宮遊歷。回到柏林之後，一直難捨昨天我們從漢堡剛到柏林時，隱隱約約在車窗外看到一大片豎立起來的石碑，心想究竟是怎麼回事會在寸土寸金的市中心設立呢？於是很想來一窺究竟，感受置身在一大片豎立起來的石碑叢林之中，究竟是怎樣的滋味？

　　根據資料顯示，猶太人大屠殺紀念廣場（Denkmalfür die ermordeten Juden Europas），「是美國建築師Peter Eisenman在柏林市中心廣達1.9萬平方公尺的土地上，豎起多達2,711塊高大的水泥石碑，一如起伏如波的露天叢林，更像是灰色的血淚印記，深深鐫刻在德國這塊土地上，靜靜伴隨德國的每一天。紀念館的規劃與成立，當初皆備受爭議，好不容易才在1999年獲得議會支持，開始動工興建，於2005年5月正式對外開放。」

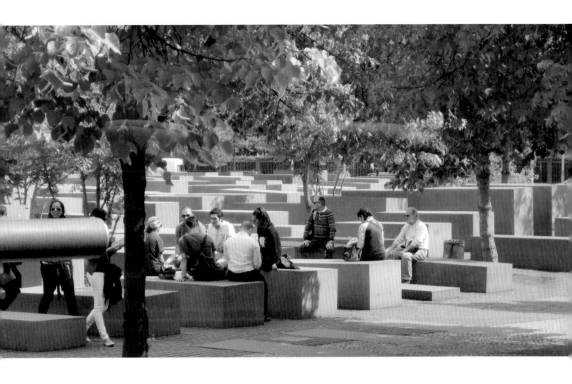

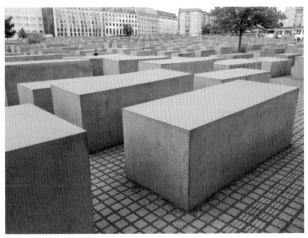

ⒸANNIE　▲猶太人大屠殺紀念廣場

我跟來自世界各地的參觀者一樣，不免俗地穿梭在這高高低低、宛若墓碑的石林間，心情是很受影響的。像迷宮一樣，在每一個石碑與石碑之間你是看不見任何人，你會感受到被孤立，有壓迫感。以為地面是平坦的，其實踩在地上是如波浪般起伏。以為石碑大小如一，其實大大小小、高高低低都不相同。這種肅穆氛圍可以讓人感受、沉思，體會當時納粹無情殺戮的沉重，心情當然也是跟著低潮沉重了。

　　在德國這十多天的日子裡，從我們到過的幾個城市中觀察，德國人對納粹的反省是不遺餘力的。像他們會在華格納出生地（萊比錫）舉辦的紀念會舉牌抗議反猶太主義，對拜魯特華格納的生日音樂會漠視，讓華格納的音樂成就至今仍擺脫不了納粹的陰影。還有大家耳熟能詳的德國總理勃蘭特「華沙之跪」，（西元1970年12月7日，德國總理勃蘭特到波蘭簽署盟約，當他來到華沙的猶太人遇難者紀念碑前，顯然他很自然，就雙膝跪下來，為德國納粹組織在第二次大戰犯下大屠殺的罪行，默默地祈求寬恕。）在在顯示德國人勇於面對歷史，並承擔責任的決心。

如今我在柏林也同樣看到這些事蹟，在街頭可以看見向民眾闡述猶太人苦難命運的文物展覽，在市中心可以設立猶太人大屠殺紀念廣場⋯⋯。充分顯示柏林是一個不一樣的城市，有國際化發展的基調，卻不時流露出對歷史的承擔，讓這個充滿傳奇與故事的城市，增添一份勇敢與寬容的特色。

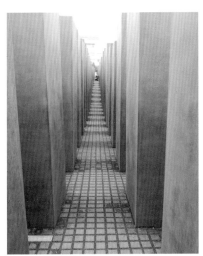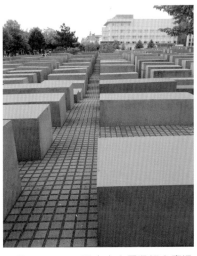

ⒸANNIE　▲猶太人大屠殺紀念廣場

XIV

尼貝龍指環　第二部　齊格飛

　　從柏林回到漢堡最令我們高興，就是可以繼續聆賞『指環』的演出，而且新入住的時尚旅館「Side」就位在漢堡歌劇院的正對面，這意味著中場休息時是可以回旅館休息，光是想像也很令人期待。然而再回到漢堡的心情已經不一樣了，從夥伴們言談之中，知道他們已經開始爲準備回台灣而進行採買，也表示再長的旅程終有結束的一天，我們現在是倒數時間過日子，心中難免會心生感慨。

　　黃昏時刻，夥伴們整裝之後，魚貫地走進漢堡歌劇院，似乎已擺脫剛來時的那份怯澀，也沒有先前的緊張情緒，大家熟門熟路地各自找到自己的座位。但還是會看到夥伴們拿著詹醫師的著作翻翻看看，顯示大家想要透徹了解『指環』的心依然熱切。

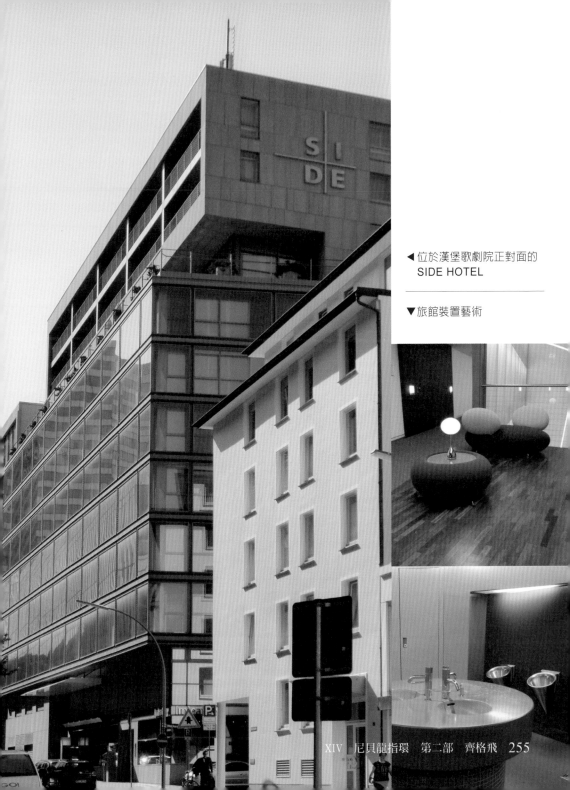

◀ 位於漢堡歌劇院正對面的
SIDE HOTEL

▼ 旅館裝置藝術

齊格飛　第一幕

　　華格納說：「齊格飛這個角色，是我生命中最美麗的夢想。」也把與科西瑪所生下的兒子命名為齊格飛，就可知道『齊格飛』這一部劇作對華格納的重要性。話說指環劇本最早起始是從單幕劇「齊格飛之死」，才擴張至『指環』四部曲。1852年華格納完成劇本寫作後，1853年開始『指環』譜曲，卻在1857年譜寫「齊格飛」第二幕後，中斷譜曲12年，終於在1869年才又重拾譜寫「齊格飛」第三幕。

　　而中斷的這12年也是華格納人生最波折、最為動盪的時期，也因此諸多緣故讓華格納特別看重「齊格飛」這部劇作。

　　在未開演之前，我想我們必須來回顧詹醫師課堂上的講述，才能幫助大家先理解「齊格飛」這部劇作的內容，免得等會一開演，經過現代導演的詮釋之後，大家又陷入一團迷亂之中。

詹醫師課堂上講述「齊格飛」這部劇作的觀點：

1. 描寫初生之犢幼稚英雄的成長過程。
 〈英雄齊格蒙的遺腹子齊格飛的成長過程〉

2. 齊格飛雖身處險惡狡詐的環境之中，仍能汲汲自我追
 尋、渴望自我成長。無畏的精神與大自然相處融洽的
 個性，融合著赤子之心。

3. 佛旦化身為流浪者，藉由分別與迷魅、艾達的對話，
 可讓我們理解佛旦心情的轉折，其中以與艾達的對
 談，是指環全劇終極意義最明確的呈現。

4. 流浪者與齊格飛遇見的場景，如謎一般的對話，隱喻
 著世代交替，世界傳承。

有了這幾個觀點的認知，大概也能約略貫穿「齊格飛」
這劇作的精髓了。

第一幕第一景布幕一拉開，舞台場景呈現的，是現代類似修車廠的工作室，零散髒亂的工作室中擺放著兩張單人床。甫一開演，就見迷魅忙亂地在工作檯上鑄劍的模樣，樂團帶進「鍛造」與「苦」的動機，從這一幕幕啓的音樂，就可以感受迷魅的心理狀態，看他焦慮不安地拿著藥瓶猛吞藥的情景，顯示他正爲齊格飛鑄劍屢次失敗而焦慮，但是焦慮的背後卻隱藏著他的野心。他發現齊格飛已日益茁壯，正盤算著含辛茹苦地把他撫養長大，希望有一天能幫他打敗法夫納（已變身爲巨龍守護財寶），取回指環與黃金，他心想只要將碎裂的諾頓劍鍛鑄好，一切就萬無一失了。只是該如何將斷劍鑄好呢？正是苦惱著。

　　此時號角響起，精力充沛、毫無畏懼地整天在外面四處亂跑的齊格飛，帶著一隻熊回來（這個製作是齊格飛穿著熊娃娃的服裝出現）。很難想像少年英雄齊格飛的模樣，在這個製作卻像是個小無賴，穿著運動休閒服，腳上穿著馬丁鞋，活像個未經教化的大小孩。齊格飛是迷魅養大的，經過

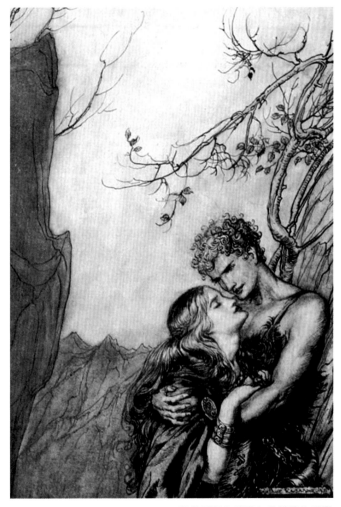

▲齊格飛與女武神布倫希德的愛戀

長期相處以來，總覺得迷魅虛僞得令人反感，反而喜歡與森林裡的動物相處，這與生俱來的赤子之心，使他不斷想要追尋眞正的親情。

齊格飛渴望親情的場景，在這一幕確實令人動容，樂團帶進「渴望」與「愛」的動機，表現出齊格飛粗獷、心不在焉的外在，仍透著纖細敏感的心。尤其這個製作，讓齊格飛抱著洋娃娃來表現思慕親情的模樣，更是讓人感動。當他向迷魅追問自己的身世時，這些對話內容應該是人的天生本性與大自然的啓發，聽起來你會自然由內而感受到。齊格飛說：「看到狐狸和野狼，父親帶食物回巢，母親則餵食幼獸，在那兒我學到了愛是什麼。」也激發齊格飛想要知道自己身世的決心。最後迷魅受不了齊格飛的暴力追問，終於說出齊格飛就是齊格琳德所生，是齊格蒙的遺腹子，並拿出當時齊格琳德所遺留下來諾頓斷劍，作爲證據。

第一幕第二景，佛旦化身爲流浪者，穿著高級的黑色長大衣，手拿著長矛來到迷魅的工作室，與迷魅進行一場機智

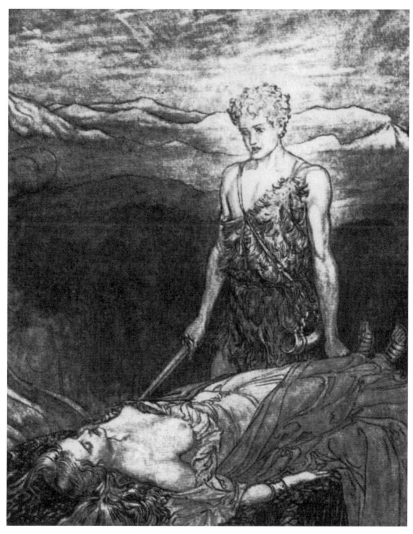

▲齊格飛與女武神布倫希德

問答，應答之間充分顯示，迷魅雖然隱居在深巷內，卻對佛旦的事跡很了解。此時在對談之中流浪者也說出一個關鍵性的預言，他問迷魅，誰能將諾頓斷劍鍛鑄成功？迷魅回答不出來，流浪者揭示答案說：「只有不知恐懼為何的英雄，才能鍛鑄寶劍，殺死巨龍，但這人也將取走迷魅的性命。」這個預言著實讓迷魅心驚膽跳，更是處心積慮想要教會齊格飛學會恐懼，免得自己遭遇不幸，卻總是徒勞無功。

第一幕第三景，出現齊格飛在類似現代的烘乾機上鑄劍的場景，熱血澎湃唱著齊格飛鍛劍的九個步驟，一下大鐵鎚節奏敲擊聲，一下小鐵鎚修整劍刃聲，齊格飛唱著激昂的歌曲，荷荷！哈嗨！哈嗨！荷荷！同時配合著動作與樂團抗衡，頓時就讓現場聽眾精神為之振奮，也跟隨著樂團哼哼唱唱。

「諾頓，諾頓，寶劍！我再度喚醒你的生命
你原先斷裂躺著　現在無懼而崇高地微笑。
現在向敵人綻露鋒芒　打擊偽善，打倒惡棍！
看，迷魅，你這鐵匠。」

延 伸 討 論

　　這一幕是意在描寫初生之犢幼稚英雄的成長過程，也把齊格飛的性格充份表現出來。一個不受教化，不把任何定律規定放在眼裡，毫無道德觀念；卻是一個生氣蓬勃、身強體壯、活力充沛的少年。秉著天性與大自然的啓發，汲汲自我追尋、渴望自我成長。毫無畏懼，熱情洋溢，健康而理性。如此這般的性格也將爲下一部劇作「諸神黃昏」導引出來的悲劇埋下伏筆，也是後續我們會再進一步討論的重點。

齊格飛　第二幕

　　第二幕第一景幕啓，印象中法夫納變身爲巨龍應該是在深山叢林中的洞穴裡，但這個製作卻是讓我們大爲驚訝，法夫納竟然置身在類似自然博物館的展示櫥窗裡。

　　幕一開啓，舞台上的場景，看著阿伯利希守候在像是博物館展示廳裡休息區的座椅上，與變身流浪者的佛旦在此狹路相逢，此刻的阿伯利希仍然憤恨難平與佛旦過往的糾葛，叨唸著佛旦如何用卑劣手段強取他的指環，也意有所指道出佛旦的困境與挫折。反倒是流浪者平靜的語氣，顯現兩人截然不同的心情。

　　他們一起喚醒巨龍，要他放棄黃金與指環，並預言警告巨龍即將面臨死亡。但是巨龍不但不聽，且高傲地說：「我躺著，我佔有，讓我睡！」

▲1876 年拜魯特《齊格飛》第二幕的舞台圖畫

第二幕第二景，迷魅帶著齊格飛也來到此地，想要教會齊格飛學會恐懼，實則是要齊格飛進行屠龍計畫。這時齊格飛一直想擺脫迷魅，要他在外面等他，齊格飛便自行一人進入博物館的展示櫥窗裡的叢林中。在一段森林呢喃的場景，齊格飛躺在樹下，這時樂團帶進「森林呢喃」動機，音樂頓時讓舞台一下陷入光影搖曳的森林中，像是捕捉光線在林間樹影婆娑的聲音，又像是內心最為純淨與天然的聲音。讓我感受人類最原始的生命觸動，發乎真性情的源頭。此刻是最真摯、最接近齊格飛的心靈深處吧！

　　一片寂靜，齊格飛終於聽見林中鳥的歌唱，自己也用劍割下身旁的蘆葦，削成了一隻蘆葦笛吹起歌來。當吹起號角時，不知不覺地引來巨龍出洞，在穴口與法夫納對上話。化身為巨龍的法夫納張開了血盆大口嚇唬齊格飛，齊格飛卻絲毫不畏懼，順手拔劍刺向巨龍的心臟，法夫納便應聲倒地而亡。齊格飛拔出劍時，巨龍的熱血正好濺在他的手上，他直覺地吸吮手指，若有所思時，發現自己竟然可以聽得懂林中

▲拉克漢所創作《指環》版畫，圖為《齊格飛》一幕，齊格飛殺了巨龍，
意外嚐到龍血，齊格飛突然聽懂了林中鳥的歌聲

鳥在跟他說話。林中鳥說：「齊格飛已獲得尼貝龍的寶藏，贏得魔盔，可以助他展開美好功業，更要取得指環，便可成為世界之王。」

第二幕第三景，經由林中鳥的訴說，齊格飛知道迷魅想要企圖誘騙他喝下毒藥，於是當迷魅慣有的虛情假意，努力唱出溫柔與惡毒的歌詞：「我要用劍砍下這孩子的頭，然後便可擁有安寧與指環。」當然齊格飛已經知道他的意圖不軌，當下二話不說，直接就一劍砍死對他有養育之恩的迷魅。

以為齊格飛是心狠手辣、毫無感情的人，但這個製作卻讓我們看見齊格飛柔情的一面，他將黃金留下來陪伴迷魅，也不忍心多次回頭看著迷魅的屍體，才離開。

正當齊格飛感到孤獨的時刻，林中鳥對齊格飛說：「現在我要告訴他有關那高貴的妻子！她睡在高高的岩石上，火焰燃燒圍繞她的廳堂；誰能穿越火焰、喚醒新娘，布倫希德便是他的。」於是齊格飛追逐著林中鳥，快活地往岩石山前去。

延伸討論

　　華格納爲何寫到這一幕就停筆了，我想大概沒有人會眞正明白。但1857年6月華格納寫給李斯特的信上，是這樣說：「……終於放棄了想要完成我的『指環』的企圖，我已經帶領我的年輕齊格飛獨自到一個美麗的森林中，在那裏我將它留在一株菩提樹下，以衷心的眼淚向他道別——他還是待在那裏比較好。」

　　我想這應該也是我的想法，在『指環』的劇情延續到這兒，齊格飛這個角色應該是第三代的主人翁，也意味著往事糾葛也是很早以前的事情。我一直在思考這個製作爲何會將法夫納置身在類似自然博物館的展示櫥窗裡，是否也意味這段過往就像陳列在博物館的古物，雖然都有它的來龍去脈背景故事，可是對現代人而言並非有直接關係，或需要去了解。就像齊格飛只想從法夫納那兒學到恐懼，而並非想要獲取寶物，或成爲世界之王。慾望都是外在強加進來的，如果往下延續，心念一貪執，悲劇就可能會發生了吧！

齊格飛 第三幕

　　大家一定會好奇，想了解華格納中斷了12年的譜曲創作，再重新開始時，劇情會如何發展？音樂該如何銜接？還好我們行程前的課程準備，早就讓我們明白這種疑慮是多餘的。因為這劇本早就寫好了，音樂則是以「主導動機」為主要結構呈現，每一個動機都有自己的獨立性與意義，也就沒有所謂的銜接問題。倒是華格納此時譜曲技法更是圓熟，讓每個複合動機交響化，音色更為完美。

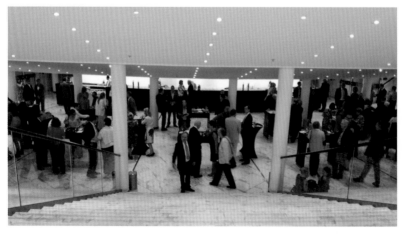

©ANNIE　　▲ 漢堡歌劇院演出前一景

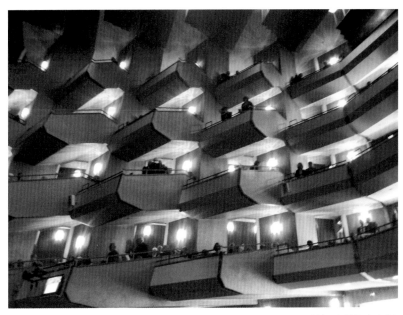

©ANNIE ▲漢堡歌劇院內實況

　　第三幕第一景，幕啟的前奏曲〈流浪者的行騎〉豐富圓熟的管弦樂語法，一聽就知道與前一、二幕是不一樣，這首前奏曲應該就是明顯的分水嶺吧！幕一開啟，舞台上呈現的是有著巨大書櫃的房間，顯示住在這裡的人是飽讀詩書、有智慧之人。她就是在『萊茵黃金』曾經出現過的大地之母──艾達。這是流浪者再次前來喚醒艾達，似乎有意重複上一次追尋的問題，而且似乎也不期待艾達是否能提供正確的答案，我直覺認為是前來挑釁。

根據詹醫師課程講述，這次佛旦化身為流浪者，藉由與艾達的對話，可讓我們理解佛旦心情的轉折，是指環全劇終極意義最明確的呈現。

　　在此我終於明白讓佛旦可以放下權力的慾望，以及面對神族可能毀滅而不再恐懼的原因了。因為佛旦自己已經找到答案。佛旦在此說出內心最深處的感慨，他跟艾達是這樣說：「我已快樂自由地放下了。」

　　「那高貴的威松族人，我現在將遺產留給他，那我所選擇、卻不認識我的，一個最勇敢的孩子，未得我的忠告而今已贏得尼貝龍指環。」

　　他可以預見的未來世界是：「妳為我生下的布倫希德，將為這位英雄而甦醒；那睿智孩兒醒來時，將作出拯救世界的行為。」如此一說，艾達也就無言以對，繼續沉睡了。

　　第三幕第二景，流浪者與齊格飛遇見的場景。齊格飛追逐著林中鳥，快活地往岩石山前去（其實是去布倫希德被佛

且用火圈圍繞著的一個廢棄的破屋子裏），在途中遇見流浪者。流浪者問明齊格飛上山的原因，齊格飛則詳細地把鑄劍的過程說明，如何將諾頓劍的碎片重新鑄成一把新劍，讓劍的力量發揮出來。

佛旦聽著，不禁面露慈父的面容對著齊格飛，然而天生不受禮數約束的齊格飛根本不理會，只覺得佛旦是有意阻礙，一言不合，舉起諾頓劍就把佛旦統治世界的矛斷成了兩半。此時佛旦說了一句值得大家深省的話：「去吧！我無法阻止你。」便消失離開了。這兩人如謎一般的對話，便是隱喻著世代交替，世界傳承吧！

此時齊格飛在樂團帶進「火焰」與「號角」的動機，吹著號角往火焰中行去，繼續往岩石山上（實為一間破屋子）尋找他生命中命定的新娘布倫希德。

第三幕第三景，喚醒沉睡的布倫希德場景。幕啟，齊格飛走進一間破屋子，看見躺在地上，被黑布覆蓋的女性。齊

格飛走向她，用劍掀開，發現是一位他前所未見過的女人。
這時齊格飛是全身搖晃顫抖，感官劇烈渴望與燃燒著，不斷
自問：「我怎麼變成懦夫了？這就是恐懼嗎？」「一個睡眠
中躺著的女子，使他學會了恐懼。」我想這應該是男人本能
的反應吧！齊格飛自然地彎下腰親吻了布倫希德，於是布倫
希德就這樣被喚醒了。

▲ 齊格飛喚醒沉睡中的布倫希德

輝煌的「喚醒」動機，布倫希德高唱著「向你歡呼，太陽！向你歡呼，光明！向你歡呼，明亮的白日！」「我沉睡長久，我現已醒來。誰是那英雄，那喚醒我的？」

　　當布倫希德知道是齊格飛喚醒她時，布倫希德是這樣說：「在你孕育之前，在你出生之前，我就以盾牌保護你，我愛著你好久了，齊格飛！」又說：「我一直愛著你，只有我了解佛旦的想法，那想法我無以名之，並不是我所想出，只是我有所感覺到。」

　　其實這個時候的布倫希德，認為自己是在執行佛旦的意志，當初她是這樣要求佛旦讓真正勇敢的英雄才能靠近她，而這個英雄便是可以執行佛旦願望的人。相對於此刻的齊格飛，卻早已陷入男人費洛蒙作祟的慾望之中，不斷地向布倫希德求愛。這時布倫希德才驚覺自己已不是女武神，而是一個失去神性的普通女子。齊格飛如火山爆裂的熱情，與自己天性本能擇偶的渴望，終於淹沒了布倫希德。在兩人高唱著：「光輝的愛情，歡笑的死亡！」伴隨著樂團帶進「世界傳承」的動機中，幕落了。

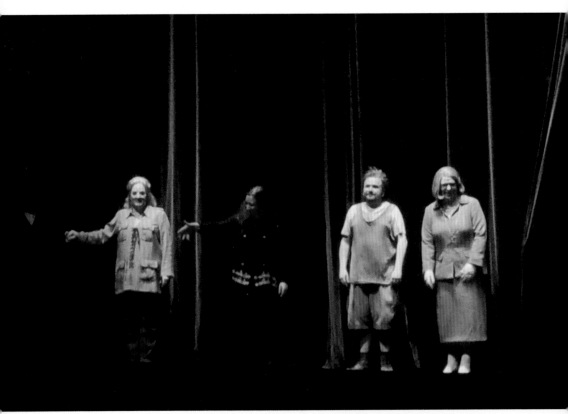

©ANNIE　▲漢堡歌劇院演出齊格飛謝幕

延 伸 討 論

華格納說：「齊格飛這個角色，是我生命中最美麗的夢想。」我終於明白箇中的因由了。

齊格飛一直是個有自由意識的人，相較於他的祖父佛旦，因權力慾望而陷入契約婚約中的困境，他真是個比大神還更自由的人；相較於他的父親齊格蒙，一生命運被佛旦所操弄的歹命，他也算是一個幸福、自由成長的人。

可是他畢竟是神族的後裔，他能擺脫命運的操弄，卻離不開與神族的共業輪迴。這也是為什麼『齊格飛』終曲，布倫希德的預言「光輝的愛情，歡笑的死亡！」就是意味著該來的勢必會來。我也才明白華格納會心疼齊格飛，多麼希望齊格飛永遠待在那片美麗的森林中。

XV
尼貝龍指環　第三部　諸神黃昏

　　這是我們『指環』之旅的最後一天，也是『指環』演出的最後一部劇作，全長共有四個多小時，光是序幕與第一幕就有兩小時，也意味著中場休息可達二次，而這兩次休息時間大家是可以自由進出漢堡歌劇院，是過去其他歌劇院不曾有過的。我們一大票人真的就這樣進進出出回旅館休息，以消弭「諸神黃昏」這齣樂劇過於冗長沉悶所帶來的疲累。這樣有趣的畫面，也為我們的旅程增加了一些特別的趣味。

　　說實在「諸神黃昏」的內容龐大複雜是讓人卻步，尤其我們在課程講析或準備功課時，每每到這部劇作就已經力不從心了。據了解劇本是在1850年代早期第一個完成，但音樂是最後完成的（1871-1874年）。是繼齊格飛第三幕開始，讓每個複合動機交響化，譜曲技法更加圓熟。整體而言，有一點像是主導動機的總複習，除了少數增加的新動機之外，

幾乎所有舊動機都出現了，密集出現的次數根據統計約有1005次，更多是複合動機。對我個人而言，在辨識動機的層面，應該算是最不熟悉的一部。

記得在往歌劇院的路上遇見一位夥伴，他也是深有同感，講了一句相當傳神的話，他說：「伸頭一刀，縮頭一刀，不管了，進去就是。」這大概也是我當時的心境。華格納的樂劇作品不是純然感性就可以理解的，許多角色與音樂段落，都牽涉到其他象徵意義，或有隱含的寓意，複雜難懂，必須要投入許多心力研究，才能一窺全貌。如今我們的驗收成果之旅也將在「諸神黃昏」落幕之後結束。成果如何？也只有自己明瞭了。

諸神黃昏 序幕

　　幕一開啓，舞台上出現龐大的建築架構體，分爲上下兩層建築，上層是命運之女在漆黑的夜裡，手中忙著編織命運之索。

　　下層則是齊格飛與布倫希德同居的住所。這個製作用這樣的切割畫面，取代原來我們印象中齊格飛與布倫希德住在岩石山上的情景。

　　在「喚醒」與「命運」動機交融著的音樂背景，三名命運之女手中忙著編織命運之索，娓娓道來神族的故事，從佛旦如何犧牲一隻眼睛，如何砍下世界白楊樹做他的矛柄……，又如何在齊格飛擊斷他的矛柄之後，召集他的英雄把枯萎的白楊樹枝堆疊起來，預備要將瓦哈爾城一燒而盡。

　　佛旦與諸神聚集在大殿，等待末日到來。此時命運之索突然間斷了，似乎也預言時辰已到，人類將要決定自己的命

運，掌握自己的未來，不再向環境屈膝、低頭。而今可以隨著意志左右，不向命運屈服。於此，三名命運之女完全明瞭這世界已不再需要她們，因此回到大地之母艾達的所在之處。

破曉時刻，位在建築下層的畫面是齊格飛與布倫希德同居的住所，看著齊格飛無奈地趴在餐桌上，布倫希德則是躺在床鋪上，很明顯看出縱使有輝煌的愛情，還是會遭遇生活的無味。

一向自由自在、隨心所欲的齊格飛，怎能忍受令人乏味的生活呢？於是布倫希德也只好答應，讓齊格飛出去外面世界闖蕩、建立功名。

齊格飛臨行前將尼貝龍指環送給布倫希德，布倫希德則以她的坐騎「格蘭」回贈。而後齊格飛便揚長而去。此時著名的間奏曲〈齊格飛的萊茵之旅〉響起，我們由音樂聲中聽到馬蹄叮噹、河水洶湧波瀾壯闊的樂音，還有齊格飛高昂的號角聲，一切好像是開啓了全新的世界。

諸神黃昏 第一幕

　　第一幕第一景幕啓，舞台布景呈現是一個有多個房間結構的整體空間建築體，藉由這個空間我們可以同時看到不同房間、不同角色的表演。這樣的設計讓畫面具有立體感，也讓我們看見導演企圖用畫面來詮釋劇情的想法。無形之中讓我們從古老的神話故事拉回到現實，趨近於寫實的手法來解構今天『指環』的完結篇。

　　畫面原本應該是在萊茵河畔季比宏族的殿堂，但此刻出現在眼前的卻是一個有著白色牛皮沙發的客廳，看著西裝革履的昆特與哈根，彷彿來到富裕文明的世界。隨著「季比宏」的主導動機，恢弘而裝腔作勢的音樂，襯托出季比宏族非同小可的氣勢。

正當季比宏族的國王昆特在問如何使自己的聲名遠播，在一旁的哈根（阿伯利希之子），也是昆特同母異父的兄弟，極盡諂媚地建議懦弱的昆特與美麗的妹妹古德倫，應該各自得到高貴配偶以提升聲名。

哈根別有用心地建議以「忘情水」去誘惑英雄齊格飛，讓他去為昆特贏得高貴的布倫希德為妻。哈根也對古德倫說，讓齊格飛喝下「忘情水」，他就可以成為妳的丈夫。其實最終目的是想要奪取齊格飛手裡的寶物。

第一幕第二景，當昆特正為哈根的建議感到滿意之時，齊格飛果不然如預期，風塵僕僕地走進昆特的豪宅中，接受昆特的款待。昆特為了取得齊格飛的信任，說：「很高興歡迎你。啊！英雄。你所到之處所見之物，現在起都歸你所有，我所繼承，土地與人民都是你的，以我的身軀，見證我的誓言！我將自己也獻給你。」這樣的盛情與慷慨，齊格飛自是無法拒絕的，只好就這樣與昆特結拜。

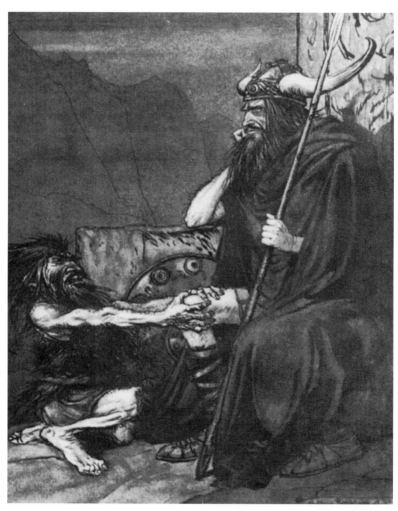

▲ 佛旦與迷魅的對話

這時樂團帶進「誘惑」的動機，古德倫端出飲料出來，齊格飛似乎已被她的美貌所吸引，照理說齊格飛應該是舉杯喝下「忘情水」；但這個製作是齊格飛根本沒有喝，就已經被迷得神魂顛倒，早已把與布倫希德的盟誓忘得一乾二淨。

　　昆特說：「我尚未婚配，也很難娶妻；但我鍾情一位女子，卻無法贏得她。只有能穿越那火焰的人才可以。」齊格飛則說：「我不怕火焰，可以為你追求那女性；既然我是你的人，那我的勇氣便是你的。若我贏得，古德倫便可與我為妻。」於是昆特爽快地答應樂意把古德倫嫁給齊格飛。

　　兩人歃血為盟，並一起出發往岩石山行去。這正是哈根打的如意算盤，一切正順利進行中，期盼齊格飛可以帶回布倫希德與昆特結婚，也將為哈根帶回指環。

　　第一幕第三景，場景拉回到齊格飛與布倫希德同居的住所，女武神之一的瓦特勞特前來拜訪布倫希德，其實是來告

訴布倫希德目前諸神的困境。就如序幕命運之女所描述的一
樣，佛旦早已自我放棄，率領諸神在瓦哈爾大殿等待末日的
來臨。

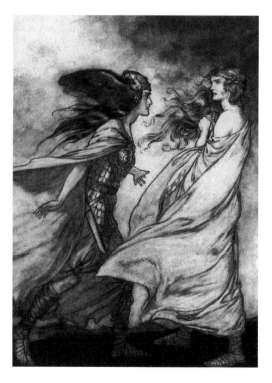

◀拉克漢所創作《指環》版畫，
圖為《諸神黃昏》一幕，布倫
希德拒絕女武神瓦特勞特把指
環歸還萊茵之女的請求。

懇求布倫希德放棄指環，將指環歸還給萊茵少女，那遭詛咒的重擔，諸神與世界的困境便可解脫。

　　但是已經失去神性的布倫希德拒絕放棄愛情信物，說到：「這愛情，更甚於瓦哈爾的喜樂，更甚於那永恆的榮耀，對我而言更勝於所有諸神的永恆幸福。」

　　於是女武神瓦特勞特也只能帶著憂心失望的心情離去。

　　此刻齊格飛帶著魔盔變形昆特的模樣，穿過火焰來到布倫希德的住所前來求婚，強力取下布倫希德手上的指環，逼迫成婚。雖然洞房時齊格飛以劍置於兩人中間，以表示對昆特的忠誠。此時的布倫希德是失去神性的平凡女人，這種屈辱憤怒是可以想像的，只是她還不知道此刻在她身邊的人，竟是她的摯愛齊格飛。世上最悲哀的，莫過於是遭摯愛所背叛吧！

▲「齊格飛與萊茵的少女們」，馬里亞諾‧佛杜尼（Mriano Fortuny）所繪

延 伸 討 論

　　齊格飛的性格充份表現出來就是個不受教化，不把任何定律規定放在眼裡，毫無道德觀念，甚至是見異思遷、善於遺忘的青春期少年。

　　回顧他的成長過程，迷魅給他施予的教育恐怕也不是世俗規範的教育。他對愛情與親情的表現應當是天生自然的表現，所以他的背叛也是自然形成的吧！只是他涉世未深，無法防備惡人刻意設計陷害，才釀出大禍。這樣未經教化的少年英雄，我們該怎麼去定義他呢？連華格納都要特別疼愛他，是自有其道理的。出生非他所願，成長非如他所意，才出道即因盛名而被擺道，他究竟是有何錯啊？

諸神黃昏 第二幕

　　第二幕第一景，舞台上出現龐大的建築架構體，分爲上下兩層建築，不用更換布景，僅需將主建築架構體一轉動，畫面就帶領我們又來到季比宏的大廳。

　　此時音樂出現充滿詭異的 Angst 動機，阿伯利希如鬼魂般地出現在建築的上層，陰魂不散似地來到沉睡中的哈根面前，訴說心中的復仇計畫。

　　對哈根這樣說：「那一度從我身上奪走指環的佛旦，這狂暴的強盜，已被自己的同類打倒，他的力量權柄斷送於威松族與諸神所有親族一起，他在憂懼中看到末日，我不再懼怕他，他將與一切沉淪！」哈根則反問阿伯利希：「那永恆權力，誰來繼承呢？」阿伯利希說：「我生下你這不會怯懦的，是要你替我對付這齊格飛，奪回指環。」「你願爲我發誓嗎？哈根，我兒？」但哈根似乎不聽使喚，冷冷地說：

「我對自己發誓；不用擔心！」顯然哈根的陰謀是自發性的，不是阿伯利希可以左右。

▲1876 年拜魯特《諸神黃昏》第二幕的舞台圖畫

　　第二幕第二景，樂團帶來由法國號層層疊疊明亮發出像黎明初現的樂段，加上齊格飛的號角聲，齊格飛藉由魔盔法力，從岩石山瞬間回來（其實是布景一轉就又回到季比宏的大廳）。齊格飛向哈根與古德倫敘述此行，他是如何制服布倫希德的經過。這時的齊格飛興奮地認為已幫助昆特完成任務，急著入內與古德倫準備結婚慶典。

　　第二幕第三景，哈根呼喊季比宏族人帶著武器集合，前來歡迎昆特與布倫希德回來，舞台上一下出現許多人唱著一首大合唱，這也是「指環」中唯一的一首，氣勢磅礴，強烈

的節奏，讓人感受到山雨欲來的氣氛。事實上哈根正打著如意算盤，因為可怕的事情緊接著就要發生了。

第二幕第四景，當昆特帶著他擄獲的新娘布倫希德來到齊格飛的跟前，看到齊格飛的布倫希德，不由得大驚訝，因為舞台上的齊格飛穿上筆挺的西裝，手上卻帶著一枚超大的指環，正是他兩人的愛情信物，這真是令布倫希德驚惶錯愕的一幕。為何前一夜從她手裡被昆特搶走的指環，怎會在齊格飛的手上呢？布倫希德對著昆特說：「你從我身上拿走指環，我是由它而嫁給你；所以向他宣示你的權利，拿回那信物！」

昆特卻一時無語，回答說：「指環我沒有給他。你們認識嗎？」此時的布倫希德大概已明瞭是齊格飛換身昆特搶走指環，只是不明白齊格飛為何變心了？更不知道有忘情水這回事。傷心與絕望之餘，布倫希德於是將計就計，說明齊格飛換身昆特到岩石山的那晚，控訴兩人有染，有不忠於昆特託付之情事。

第二幕第四景的重要場景——矛尖之誓。齊格飛為了洗刷布倫希德的指控，他對著哈根的矛起誓，證明自己的清白，雖然一再遭到布倫希德的駁斥，同時布倫希德也發了毒誓，可是群眾還是相信齊格飛是清白的。哈根原本想利用布倫希德的指控，陷害齊格飛謀取指環的計畫也告失敗，只好再另尋它途了。

這時季比宏的號角響起，盛大的婚禮正在準備進行中。可是舞台上卻留下布倫希德、昆特與哈根。

昆特羞恥恐懼地抬頭懊惱站著搥胸，布倫希德則望著齊格飛與古德倫的背影離去，悲傷低著頭。

第二幕第五景，昆特與布倫希德面對齊格飛的背叛不能釋懷，恰恰給了哈根另一個可以謀害齊格飛的機會。

於是第五景幕啟就是苦澀的復仇三重唱，布倫希德陷入沉思，不了解這裡面藏著什麼不詳陰謀？失去智慧可以判別，只有悲慘！只有苦啊！這時哈根說：「相信我，受欺騙

的女性！出賣你的人，我來復仇。」昆特說：「我欺騙，而
也被欺騙！我背叛，而也遭被判！」「誰來救我啊？」於是
三人終於有共識，唯有齊格飛一死，才能消除心中的恥辱。

　　於是布倫希德說出齊格飛的弱點在他的後背。哈根則密
謀安排一場出獵，準備再次陷害齊格飛。

　　在季比宏的號角聲中、四人的婚禮進行中，幕落了！

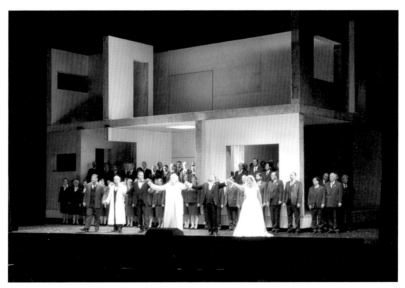

©ANNIE　　▲哈根與古德倫

延伸討論

　　這一幕最受大家爭議的地方，應是布倫希德這個角色有明顯前後不一的感覺。失去神性的布倫希德已淪為一個普通平凡的女子，在遭受到齊格飛的感情背叛後，成為一個善妒、說謊、偽證、復仇心切的女人，實在是情有可原。只是我們過去在「女武神」這部劇作中理解認識的布倫希德，應是具有高道德標準與神聖真理本能的人，她以真誠信實抵抗佛旦的貪婪虛偽，大家對她寄予很高的期待。

　　而事實上這部製作在此，似乎有意讓齊格飛與布倫希德成為一般世間男女，男的受不了誘惑，女的無法忍受背叛，所導引出來的紛爭是普世共通與必然性。說明不管是德高望重的神族，或是富貴榮華的貴族，還是普通百姓人家，都必須在危難之際接受內心黑暗面的考

延 伸 討 論

驗，這才是一個眞實。尤其齊格飛這個角色更是經典，一個從出生到成長的過程可謂是未經教化之人，他的七情六慾性、人格特質表現，應該是人類共通的眞實特質吧！

「指環」的製作不斷地推陳出新，爲了就是反映當代的社會與生活連結，發掘不朽的永恆價值。我想人類的「內心黑暗面」也是應該被發掘出來探討，不是虛僞而是另一種眞實，也無須再假託在一個世代中，隱喻末日的來臨吧！

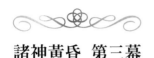

諸神黃昏　第三幕

　　第三幕前奏曲，樂團帶來齊格飛的號角聲，夾雜著哈根「苦」的動機，法國號層層疊疊吹出「自然」的動機，我們聽見熟悉的「萊茵女兒的歡頌」，彷彿帶領我們又來到萊茵河畔，一切事情發生的起源地。

　　第三幕第一景幕啓，舞台上我們看到的是三位已經年紀大有顯老態的萊茵女兒，站在像一泓水池的地方歌唱，「黃金」的動機閃耀著。

　　這是華格納睽違二十年後重新再譜寫『萊茵黃金』這劇作裡的主導動機，在這兒聽到是比先前的樂音更爲圓熟，感覺她們在水中優游，泳技更好，就像是在跳水上芭蕾一樣。

　　在哈根蓄意安排的一場打獵活動，齊格飛追逐獵物迷途來到萊茵河畔，首次遇見三位萊茵女兒，她們唱著歌、跳著舞，有意引起齊格飛的注意。齊格飛說：「你們將我的獵物

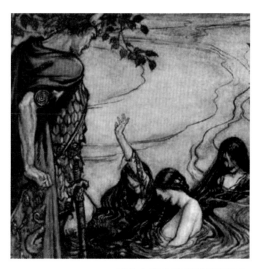

▲ 狩獵中的齊格飛與萊茵少女

迅速地藏匿嗎？」萊茵女兒之一佛格琳德說：「齊格飛，假
如我們把那野物給你，你要送我們什麼？」萊茵女兒之一薇
昆德說：「以齊格飛手指上的黃金指環」。齊格飛不依，遭
到三位萊茵女兒的嘲笑，齊格飛一度願意將指環送給她們，
在嘻笑之間，聽到萊茵女兒反口威脅的話，告訴齊格飛：「這
指環是遭受到詛咒，戴上它的必帶來死亡，如果不把指環與
她們交換，今天就會死亡」。但齊格飛一聽到如此對話，不
自覺說出心裡話：「舉世財富，一個指環為我贏得，為了愛
情恩惠，我樂意失去它。如果你們對我好，我會給你們；然

而你們威脅我的肉體與生命，就算它不值一文，這指環你們也不能拿走！」言下之意是命運雖然多舛、不容掌握，卻絕不能因為害怕而受它左右自己的生命。

第三幕第二景，舞台上龐大的建築架構體一轉，畫面呈現一個有呈列諸多木材的空間，意表著齊格飛、昆特、哈根與家臣一行人來到狩獵屋休息。齊格飛向哈根描述狩獵的過程，哈根則有意引導齊格飛回憶過往的事跡，並偷偷讓他喝下忘情水的解藥。

問他還聽得懂鳥的歌語嗎？這時樂團帶進「林中鳥」、「往事如煙」、「森林呢喃」的動機，就像鋪陳了一張記憶的網，讓齊格飛慢慢記起往事，有關迷魅、鍛劍、屠龍、寶藏之事。

齊格飛突然恢復起與布倫希德相愛的回憶，又想起自己曾經為了要娶古德倫而化身去強娶布倫希德等等的往事，讓齊格飛驚愕痛苦不堪。哈根便在這時候朝齊格飛的背部一刀砍下。

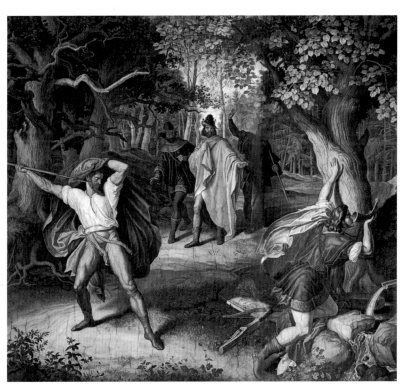

▲1845 年卡洛斯菲德（Schorr von Carolsfeld）所繪「齊格飛被哈根所弒」的壁畫。

垂死的齊格飛，唱出一段著名的「齊格飛之死」，在「喚醒」與「命運」的動機交織動人心魄的音樂，讓人不由得肅穆起來，像是在回顧齊格飛這一生，也憐惜布倫希德與他遭受到同樣的悲痛。「布倫希德！張開你的眼睛，誰又將你束於如此恐懼的沉睡中呢？那喚醒者來了，他吻醒你，然後，他打破了這新娘的桎梏，在那布倫希德對他喜悅笑著！」

　　眾人悲傷抬著齊格飛的遺體，樂團也悲傷地奏起令人動容的「齊格飛送葬進行曲」伴隨著送葬行列，似乎在訴說著威松族的悲歌，短短幾分鐘的音樂出現「齊格蒙」、「齊格琳德」與「齊格飛」的動機，這三個人被操控的一生，都牽動著布倫希德的命運，而布倫希德的決心更是牽動『指環』的發展。

　　第三幕第三景，舞台上龐大的建築架構體一轉再轉，360度讓我們同時看到每一個不同空間裡每個人不同的神情。看到忐忑不安的古德倫，看到鬱鬱獨行的布倫希德，看到準備接受末日來臨在瓦哈爾神殿的神族，重要的是隨著送葬隊伍回到季比宏大廳的這一幕。

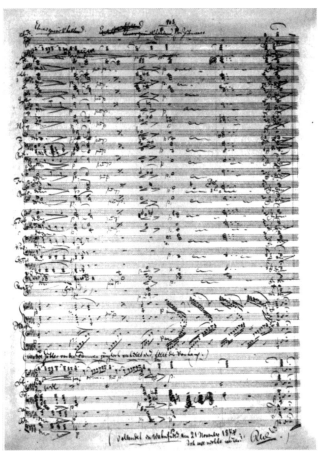

▲《指環》最後一頁樂譜，「1874 年 11 月 21 日完成於
　夢幻莊，吾言已盡。」

送葬隊伍回到季比宏大廳，昆特立即為了搶奪齊格飛手指上的指環，與哈根爭執起來，隨後哈根砍死昆特。可是齊格飛雖已經死亡，手還緊緊握著指環，舉著手威脅著圖謀不軌的人。古德倫在驚嚇與憤怒之中，將哈根的詭計說出，讓布倫希德終於明白齊格飛的背叛是因為喝了忘情水。

　　終曲布倫希德在「犧牲的場景」中肅穆地出現，她已經明白自己與齊格飛的命運，控訴佛旦與諸神說：「喔！你們，誓約的永恆守護者！轉過眼光看我滿懷的悲苦，正視你們的永恆罪過！聽我的悲訴，你這最高貴的神！經由他的勇敢行動，多麼如你所願地，讓那為你工作的人，獻祭於你受的詛咒。這個純潔的人必得出賣我，一位女性尊嚴地知道了！」這一切都是為了洗清佛旦的罪過。「一切事我都清楚了！休矣，休矣，你這大神！」

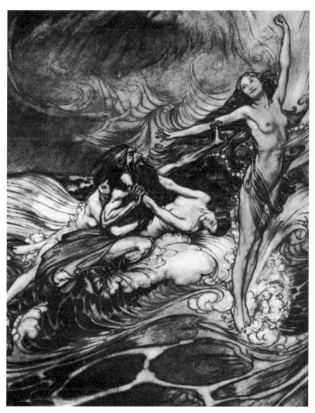

▲潛入萊茵河欲搶奪指環，被萊茵女兒拖入水中的哈根

©ANNIE　▲季比宏族人謝幕

接著說出之前我們並不知道的事，原來萊茵女兒找上布倫希德給她一個忠告，了解要洗淨指環的詛咒，必須要是一個對此寶物完全理解其蘊藏力量的人，卻又自願放棄的人，經由自己的犧牲，才能洗淨詛咒。

　　於是她從齊格飛的手指上拿下指環，戴上指環，然後轉向齊格飛的遺體，從家臣手中取來一個火炬，說：「因為諸神的黃昏已近，因此，我將這火炬投到瓦哈爾的輝煌城堡上。」布倫希德熱切地向齊格飛招呼：「齊格飛！看呀！你的妻子向你祝福問候！」然後躍入火葬堆中犧牲了。

　　頓時大火蔓延，遠在天上的瓦哈爾也在火焰之中，萊茵河河水氾濫，熄滅了火焰，萊茵女兒在水中優游，終於拿到指環。這時哈根跳下水中欲搶奪指環，但被萊茵女兒拖入水中溺斃。主要的人都死亡，唯在旁觀的季比宏人激動地望著遠處的天上，看見諸神也在火海中殞滅。布倫希德看到了世界的結束，然而世界真的結束了嗎？

©ANNIE　▲漢堡歌劇院演出諸神黃昏謝幕

XVI
後記

　　華格納耗時近26年才完成的『指環』，我們也花了四個晚上15個小時觀賞完，這實在不是輕鬆的事，也無法當下就能立即吸收理解。但從蕭伯納這知名劇評家的評論中約略知道，當時華格納寄予『指環』的寓意，應與他當時在德勒斯登揭竿起義革命，諷諭當時薩克遜王朝的政治與社會環境有直接關係。

　　也是一般人最為認同『指環』是影射著當權者的權力腐化、政治的黑暗與謊言；最終諸神的毀滅，有著強烈的政治隱喻，帶給世人極為深刻的啟示。

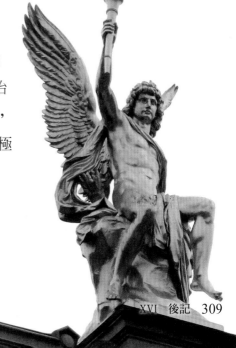

So helfen Sie mit:

©ANNIE

　　但我們更清楚知道華格納
的後代，為了不讓拜魯特節慶
劇院成為博物館，『指環』成
為一齣又臭又長的歷史劇，早在二次世界大戰後的拜魯特，
為了要擺脫納粹的陰影，就認為必須要有新的做法。

　　在1976年拜魯特音樂節和『指環』首演同慶百年紀念，
終於有了革命性的製作，此時的製作延攬年輕的導演謝侯，
以全新的眼光審視『指環』，挖掘出工業革命後資本主義社
會的權力爭奪與階級傾亂的現象，呈現了前所未有的面貌。

首次展現了人物的心理深度與可信度。去舊有傳統，當然也掀起當代歌劇製作的革命風潮。從此當代歌劇製作界對『指環』的詮釋就此大開門戶，如今已是百家爭鳴的狀態。

有了這些基本概念之後，再來談談此次我們觀賞的『指環』，也才有一個較為明確的邏輯想法，讓自己平心去吸收消化真實的體悟。我想我們在素有平民歌劇院之稱的漢堡歌劇院聆賞這齣平民化的『指環』，在華格納200年誕辰紀念的當下顯得很有意義。因為這齣『指環』的製作，徹頭徹尾就是去階級化，讓劇中每一個角色都活在現今社會的生活裡。

在現代的社會裡是不需要英雄，意味著齊格飛的宿命在當今社會裡，純真憑藉著一把諾頓劍是不會成功的。

就如布倫希德在劇中所說的：「這個純潔的人必得出賣我，一位女性尊嚴地知道了！」這世界誰來擔救亡圖存之責？是不會有最終答案的。這世界並沒有因為布倫希德看到了世界的結束，而世界真的結束了？

因此，我們似乎不用再去探究齊格飛究竟有沒有喝下忘情水？有沒有喝解藥？也不用扼腕英雄齊格飛不是要世界傳承嗎？怎麼就這樣糊里糊塗地死去。英雄只是我們美麗的夢想，常常是一廂情願的想法，以為有了英雄萬事都OK。

　　真實的社會複雜而難以理解，經營者都需要靠管理才能有績效，更遑論是統治者。一個有行事效率的惡人，卻能抵過十個一事無成的聖人或烈士。

　　華格納也許早就明白，齊格飛的敗亡是必然，當今社會要能續存不是善意就可以成就的，也許反而是佛旦、洛格、阿伯利希的合體才是當今社會的典範。

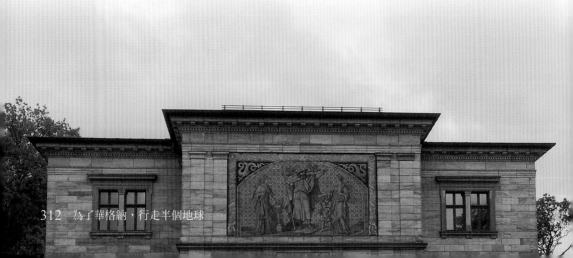

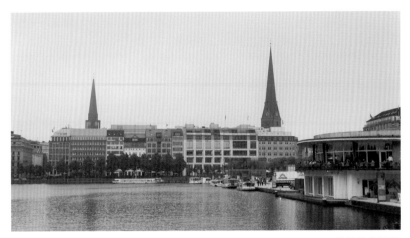

▲ 漢堡易北河畔

　　華格納在 1856 年 8 月 23 日，寫信給他在獄中的好友羅柯爾，是這樣指出：「藝術家憑著天賦所完成的作品，要如何讓他人了解呢？如果他的作品是真正的藝術，則藝術家在創作之時，也需要面對一個謎題；因為自己一如他人，也身在幻覺之中。」

　　也曾經在讀過叔本華的著作《意志和表象的世界》後，是這樣說：「我靠著天賦而做的音樂，在他人的哲學思維中，找到相應的理念，也讓我對我自己的作品有了更深的認識。」

我想我是一介素人，我追逐我的愛樂人夢想之旅，如今已攀越我自己形塑的最高里程碑，不能真想自己能懂幾分，但是能參與、能順利將這難得的經歷記錄下來，不管過程如何艱辛，對我個人而言，已算是人生中的一件大事紀。我不用懊惱自己無法更深入探究『指環』更多的面相，更深層的意義，連華格納自己都身在幻覺之中，更不是我這素人所能一窺全貌的。

　　但我知道時間可以提煉其間的精華，讓我深思追隨華格納，在他的作品之中，找到可以讓我安身立命的觸動，我的心靈可以因為華格納而改變。

　　即使像是永遠也討論不完的巨幅詩篇，我用純正的心，平實地將這樣千載難逢的旅程如實的記載下來，與大家來分享這樣的旅程，也為我的愛樂追尋之路，在音樂之中注入思想與哲思，為這最高里程碑寫下一個印記。

▲ 我們在漢堡易北河畔最後的晚餐

主要參考書目

1. 華格納 尼貝龍指環（愛情與權力的世紀之謎）/詹益昌 著/國立中正文化中心 / 1996.09 出版

2. 尼貝龍根的指環（完美的華格納寓言）/蕭伯納 著/宜高文化/ 2003.01 出版

3. 音樂的極境/薩依德 著/太陽社/ 2010.01 出版

4. 未來藝術革命手冊/耿一偉主編/黑眼睛文化/ 2013.05 出版

5. 瓦格納事件 尼采反瓦格納/（德）尼采著/商務印書館/ 2011.08 出版

6. 新天鵝堡皇宮 國王和他的皇宮/尤利歐斯・德京 著/威廉・金貝格出版有限公司/ 2002 出版

7. 從黎明到衰頹 五百年來的西方文化生活/巴森著/貓頭鷹書房/ 2006年出版

8. 歐洲文明的十五堂課/陳樂民 著/五南圖書出版社/ 2007 年出版

9. 古典音樂四百年 浪漫派的旗手/邵義強/錦繡出版社/ 2001 年出版

10. 古典音樂四百年 劇場的魔術師/邵義強/錦繡出版社/ 2001 年出版

11. 論晚期風格 反常合道的音樂與文學/ dward・Said（艾德華・薩依德）/麥田出版社/ 2010 出版

12. Ludwig II of Bavaria / Martha Schad / dtv portrait / 2001 出版

13. Richard Wagner 200 / BF MESIEN / 2012 出版

14. DAS RHEIN GOLD / RICHARD WAGNER / Staatsoper Hamburg / 2013 出版

15. DIE WALKURE / RICHARD WAGNER / Staatsoper Hamburg / 2013 出版

16. SIEG FRIED / RICHARD WAGNER / Staatsoper Hamburg / 2013 出版

17. GOTTER DAMME RUNG / RICHARD WAGNER / Staatsoper Hamburg / 2013 出版

愛樂人的夢想之旅 5

勁草叢書409

為了華格納，行走半個地球
華格納200周年誕辰紀念 尼貝龍指環之旅

作　　　　者	蘇曼
攝　　　　影	蘇曼
編　　　　輯	趙芸禾、徐淑雯
封 面 設 計	趙芸禾
美 術 設 計	趙芸禾
創 　辦　 人	陳銘民
發 　行　 所	晨星出版有限公司

行政院新聞局局版台業字第2500號

地　　　　址	台中市407工業區30路1號
電　　　　話	04-2359-5820　傳真 ｜ 04-2355-0581
E m a i l	service@morningstar.com.tw
網　　　　址	www.morningstar.com.tw
法 律 顧 問	陳思成律師
郵 政 劃 撥	22326758 晨星出版有限公司
讀者服務專線	04-2359-5819#230
印　　　　刷	上好印刷股份有限公司
出 版 日 期	2016年9月1日初版1刷
定　　　　價	新台幣400元

國家圖書館出版品預行編目 資料

為了華格納，行走半個地球 / 蘇曼著. -- 初版. --
臺中市：晨星, 2016.09 面； 公分. -- (勁草叢書409)

ISBN 978-986-443-146-5(平裝)

1.華格納(Wagner, Richard, 1813-1883) 2.歌劇

915.2 105008105

ISBN 978-986-443-146-5
Published by Morning Star Publishing Inc.
Printed in Taiwan

RW
200

晨星勁草讀書俱樂部招募會員──

　　為了給您更好的服務，只要將此回函寄回本社，或傳真至 (04)2355-0581，您就可以成為晨星出版的專屬會員，我們將定期為您提供最新的心理勵志好書訊息，與你一起成長，完備更好的自己。

f　搜尋／ 晨星勵志館　　🔍

戶　　名：知己圖書股份有限公司
劃撥帳號：15060393
服務專線：04-23595819轉230
傳真專線：04-23597123
E-mail：service@morningstar.com.tw
如需詳細出版書目、訂書，歡迎洽詢
晨星出版：http://star.morningstar.com.tw
晨星網路書店：http://www.morningstar.com.tw

晨星勵志館